文徵明小楷六种

中国碑帖高清彩色精印解析本

杨东胜 主编

陆光辉 编

浙江古籍出版社

图书在版编目（CIP）数据

文徵明小楷六种 / 陆光辉编. — 杭州 : 浙江古籍出版社,
2022.3

（中国碑帖高清彩色精印解析本 / 杨东胜主编）

ISBN 978-7-5540-2126-2

Ⅰ. ①文… Ⅱ. ①陆… Ⅲ. ①楷书—书法 Ⅳ.①J292.113.3

中国版本图书馆CIP数据核字（2021）第213297号

文徵明小楷六种

陆光辉　编

出版发行	浙江古籍出版社
	（杭州体育场路347号　电话：0571-85068292）
网　　址	https://zjgj.zjcbcm.com
责任编辑	张　莹
责任校对	安梦玥
封面设计	墨点字帖
责任印务	楼浩凯
照　　排	墨点字帖
印　　刷	湖北金港彩印有限公司
开　　本	787mm×1092mm　1/16
印　　张	6.25
字　　数	143千字
版　　次	2022年3月第1版
印　　次	2022年3月第1次印刷
书　　号	ISBN 978-7-5540-2126-2
定　　价	38.00元

如发现印装质量问题，影响阅读，请与印刷厂联系调换。

简　介

　　文徵明（1470—1559），初名壁，后以字行，改字徵仲，号衡山居士，长洲（今江苏苏州）人。文徵明在诗、文、书、画方面都有很深的造诣，是"吴门画派"的核心人物之一，与沈周、唐寅、仇英合称"明四家"。《明史》卷二百八十七有传。

　　文徵明书法以行书和小楷见长。其小楷温润秀劲，技巧娴熟，具有清雅的书卷气和高洁的隐逸之风。更为难得的是，其八十岁以后的小楷，仍能笔笔工整，尤见功夫，这在书法史上极为少见。文徵明的传世小楷墨迹较多，我们可以欣赏到他不同时期、不同风格的精品。

　　《落花诗》是沈周与文徵明、徐祯卿、吕常、唐寅等人相唱和的一组七言绝句，文徵明此作共抄录六十首，笔力劲健挺拔，瘦劲精匀。

　　《草堂十志》传为唐代隐士卢鸿的诗文。文徵明此作用笔劲健英挺，字迹清秀，婀娜多姿，作品格调空幽清寂，与隐居诗文相得益彰，是其传世精品之一。

　　《离骚经九歌卷》内容为《楚辞》中的《离骚》与《九歌》。此件作品点画简洁挺秀，精密而活泼，飘逸而古朴，有隶书韵致。

　　《太上老君说常清静经》是道家修炼所用的重要经文之一，三百九十一字。此作秀润清拔，流动空灵，节奏感分明。

　　《老子列传》内容为司马迁的《史记·老子列传》。此作入笔轻柔，秀丽灵动，结构主要取法"二王"小楷风格。

　　《盘谷叙》内容为韩愈的《送李愿归盘谷序》。此作字体疏朗开阔，工整中见洒脱，秀媚中透老辣，可谓独具一格。

一、笔法解析

1. 露锋

文徵明小楷的笔画大多露锋起笔，横画多圆收。

看视频

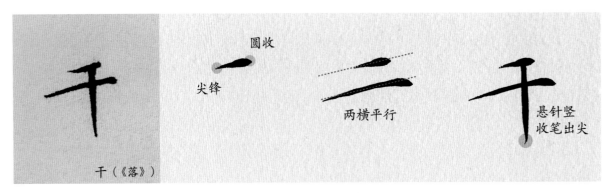

干（《落》）　尖锋　圆收　两横平行　悬针竖收笔出尖

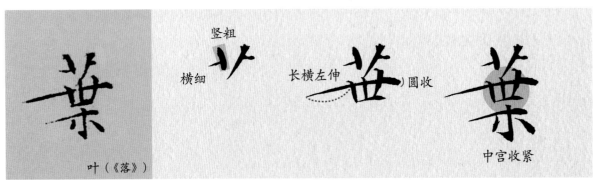

叶（《落》）　竖粗　横细　长横左伸　圆收　中宫收紧

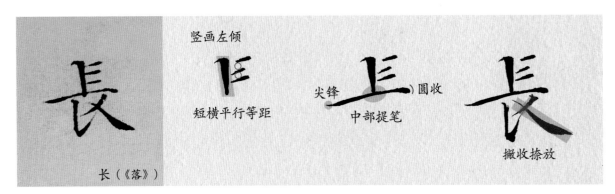

长（《落》）　竖画左倾　短横平行等距　尖锋　圆收　中部提笔　撇收捺放

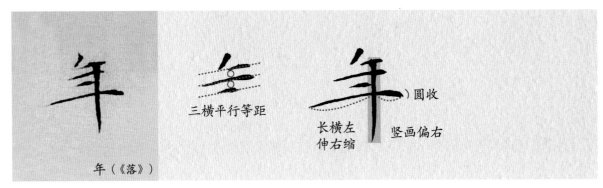

年（《落》）　三横平行等距　长横左伸右缩　竖画偏右　圆收

注：技法部分单字释文括注内的"《落》"指《落花诗》，"《草》"指《草堂十志》。

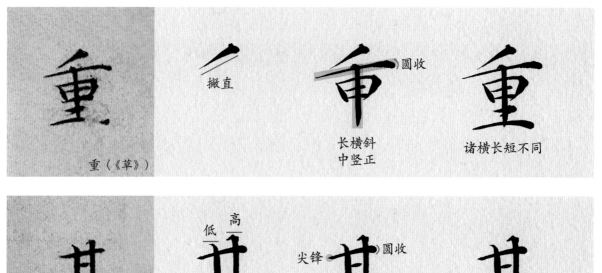

重（《草》） ／撇直 ㇆圆收 长横斜 中竖正 重 诸横长短不同

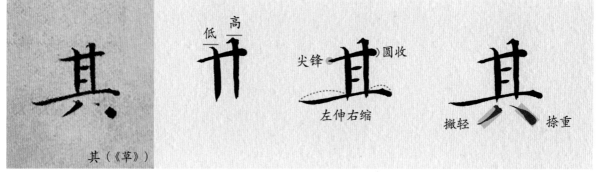

其（《草》） 低 高 尖锋 ㇆圆收 左伸右缩 撇轻 捺重

2. 曲直

文徵明小楷的笔画有曲直之分，需要特别注意的是，较直的笔画不仅坚挺刚健，而且直中寓曲，呈现出充沛的内在力量。

看视频

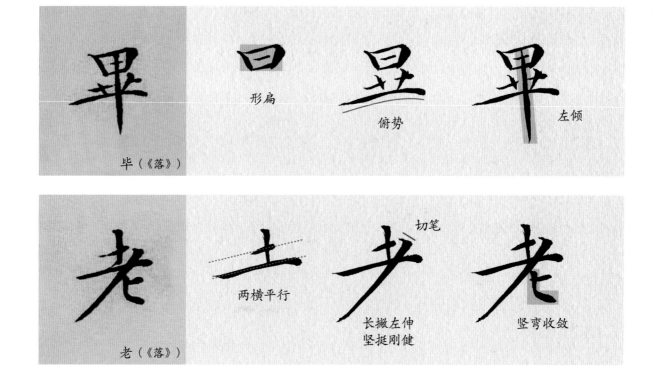

毕（《落》） 形扁 俯势 左倾

老（《落》） 两横平行 切笔 长撇左伸 坚挺刚健 竖弯收敛

3

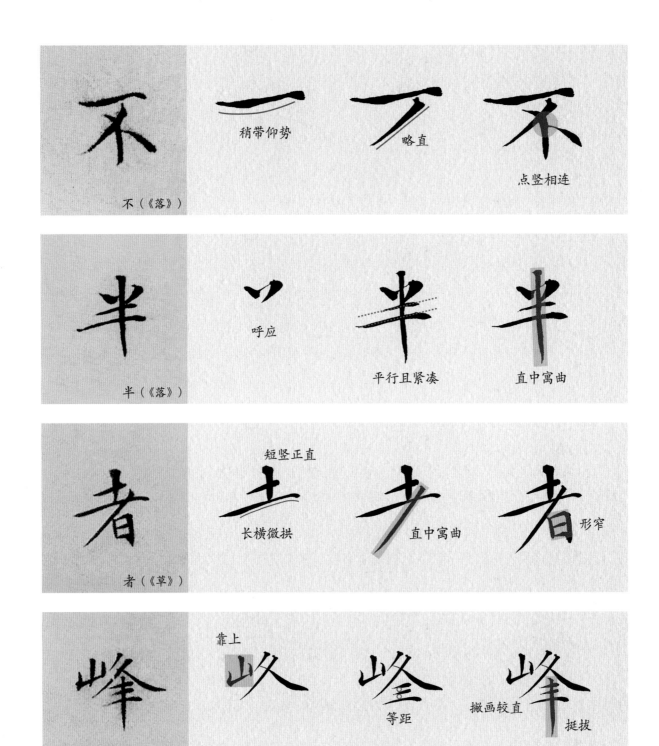

不（《落》）　稍带仰势　略直　点竖相连

半（《落》）　呼应　平行且紧凑　直中寓曲

者（《草》）　短竖正直　长横微拱　直中寓曲　形窄

峰（《草》）　靠上　等距　撇画较直　挺拔

3. 提按

　　文徵明小楷中的折画和捺画是粗细变化最明显的笔画。粗细变化越大，越需要精准控制提按。

看视频

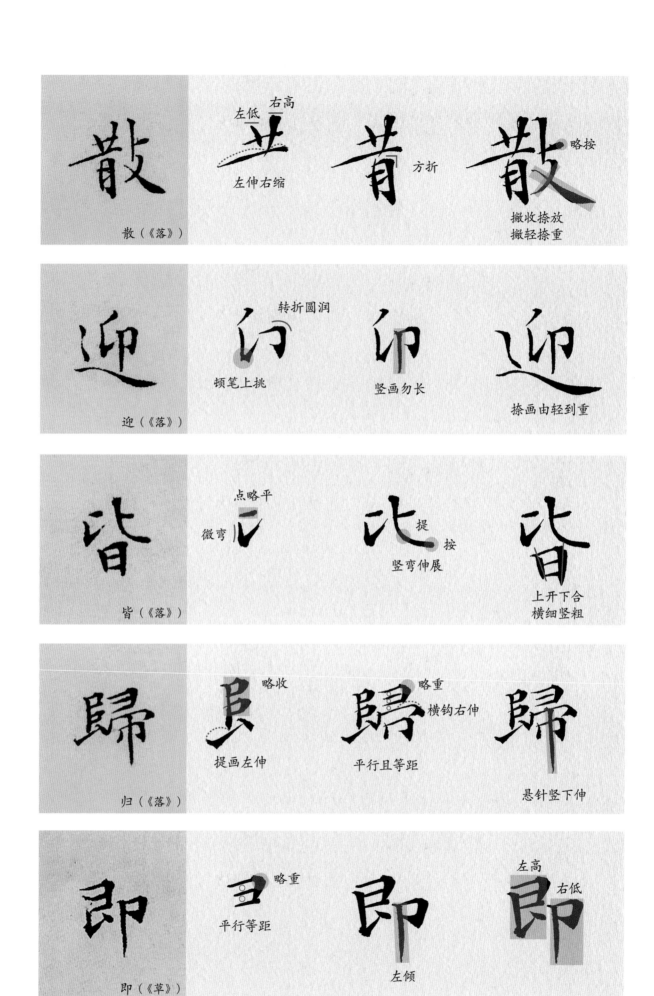

散（《落》）

左低 右高
左伸右缩
方折
略按
撇收捺放
撇轻捺重

迎（《落》）

转折圆润
顿笔上挑
竖画勿长
捺画由轻到重

皆（《落》）

点略平
微弯
提
按
竖弯伸展
上开下合
横细竖粗

归（《落》）

略收
提画左伸
略重
横钩右伸
平行且等距
悬针竖下伸

即（《草》）

略重
平行等距
左高
右低
左倾

5

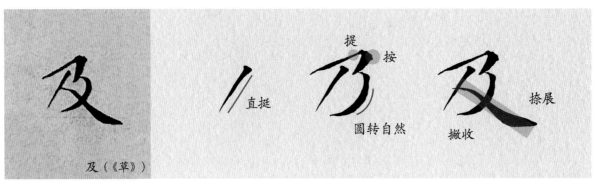

及（《草》）　直挺　提　按　圆转自然　撇收　捺展

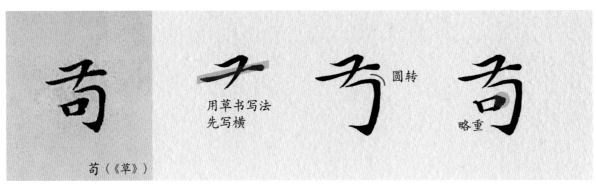

苟（《草》）　用草书写法　先写横　圆转　略重

4. 出钩

文徵明小楷中的钩画非常精彩，沉稳灵动、尖而不虚。出钩前稍微停顿，驻笔蓄力，再顺势出钩。

看视频

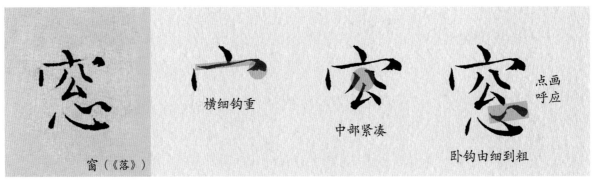

窗（《落》）　横细钩重　中部紧凑　点画呼应　卧钩由细到粗

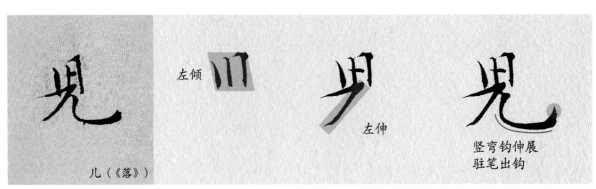

儿（《落》）　左倾　左伸　竖弯钩伸展　驻笔出钩

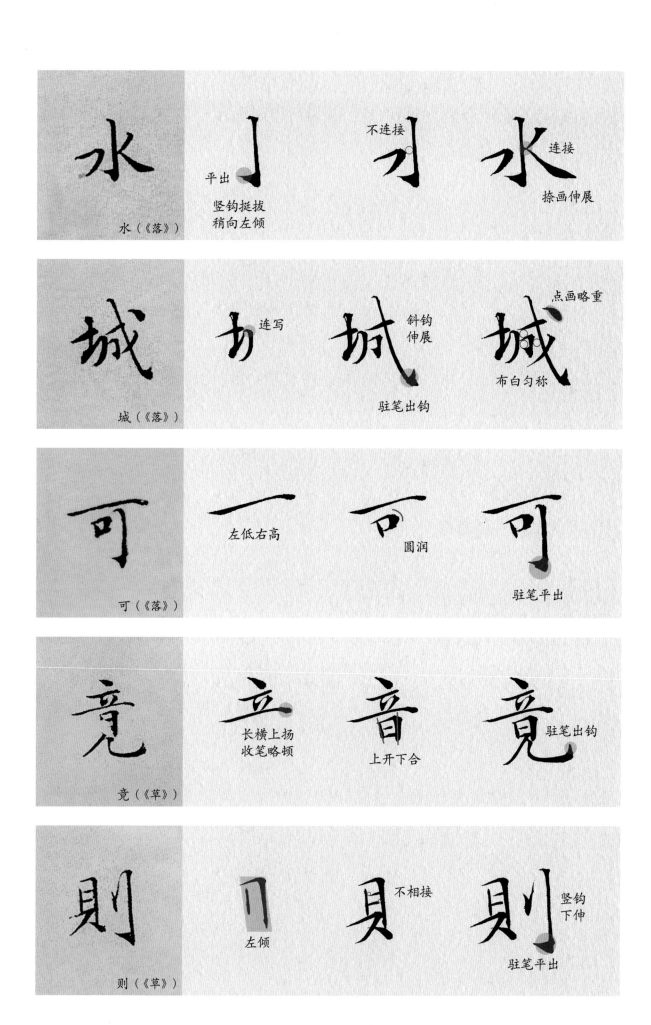

水（《落》）

平出

竖钩挺拔
稍向左倾

不连接

连接

捺画伸展

城（《落》）

连写

斜钩
伸展

驻笔出钩

点画略重

布白匀称

可（《落》）

左低右高

圆润

驻笔平出

竟（《草》）

长横上扬
收笔略顿

上开下合

驻笔出钩

则（《草》）

左倾

不相接

竖钩
下伸

驻笔平出

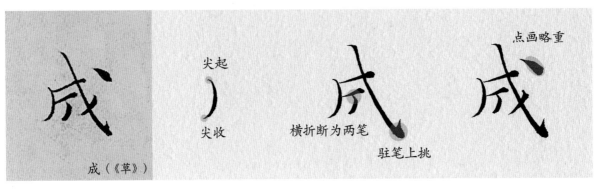

点画略重

尖起

尖收

横折断为两笔

驻笔上挑

成（《草》）

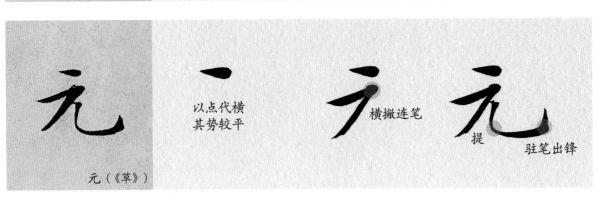

以点代横
其势较平

横撇连笔

提

驻笔出锋

元（《草》）

二、结构解析

1. 欹侧取势，平中寓奇

　　文徵明小楷用笔精致，结构精密，字势平中寓险，姿态横生。通过笔画伸缩的变化、倾斜角度的调整、部件位置的挪移，文徵明使笔下的小楷灵动而不失工稳，劲健而不失雅秀。

看视频

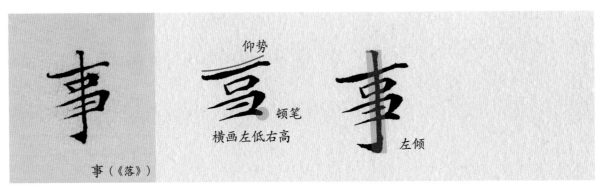

仰势

顿笔

横画左低右高

左倾

事（《落》）

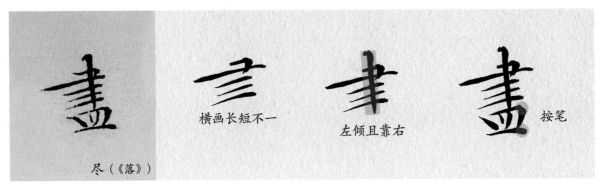

横画长短不一

左倾且靠右

按笔

尽（《落》）

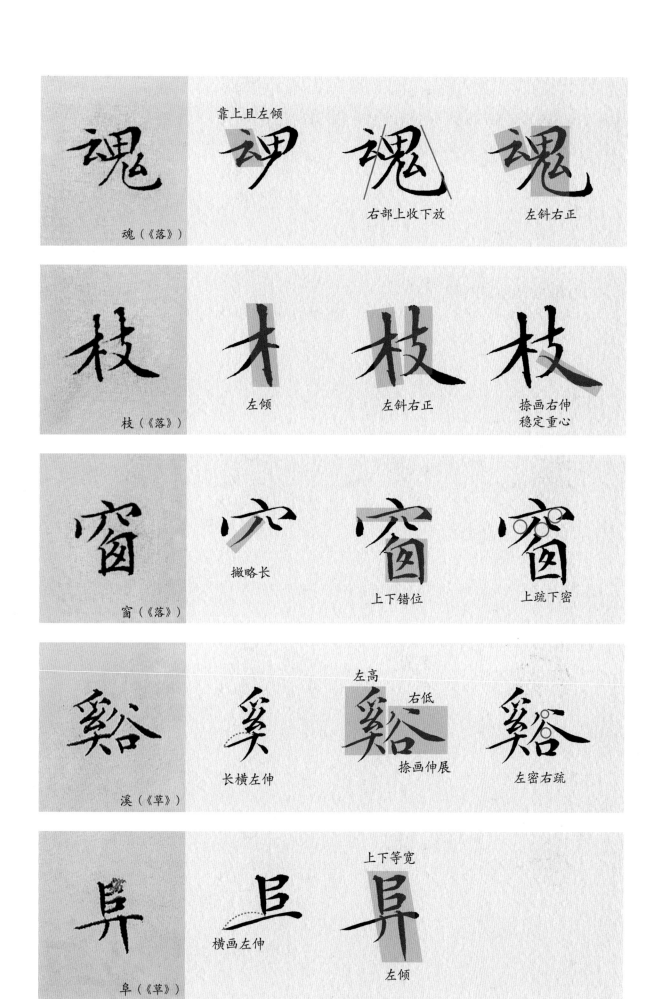

魂（《落》）　　靠上且左倾　　右部上收下放　　左斜右正

枝（《落》）　　左倾　　左斜右正　　捺画右伸 稳定重心

窗（《落》）　　撇略长　　上下错位　　上疏下密

溪（《草》）　　长横左伸　　左高 右低 捺画伸展　　左密右疏

阜（《草》）　　横画左伸　　上下等宽 左倾

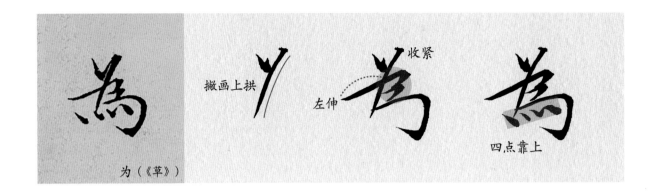

为（《草》）

2. 中紧外松，端庄秀丽

文徵明小楷的结构特点之一是中宫收紧，笔画向外围辐射，字中往往有长笔画伸展出去，因而显得飘逸洒脱。

看视频

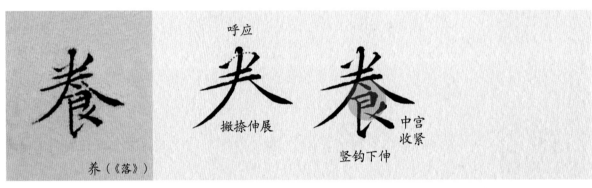

养（《落》）

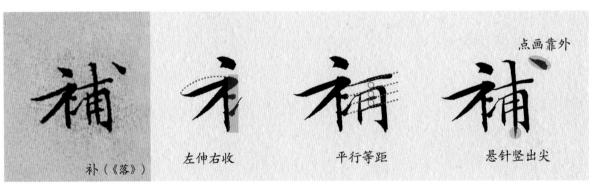

补（《落》）

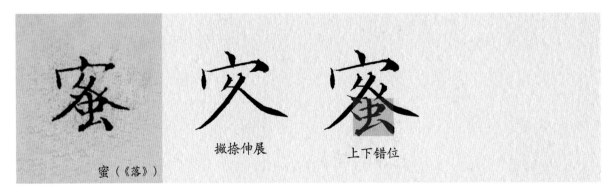

蜜（《落》）

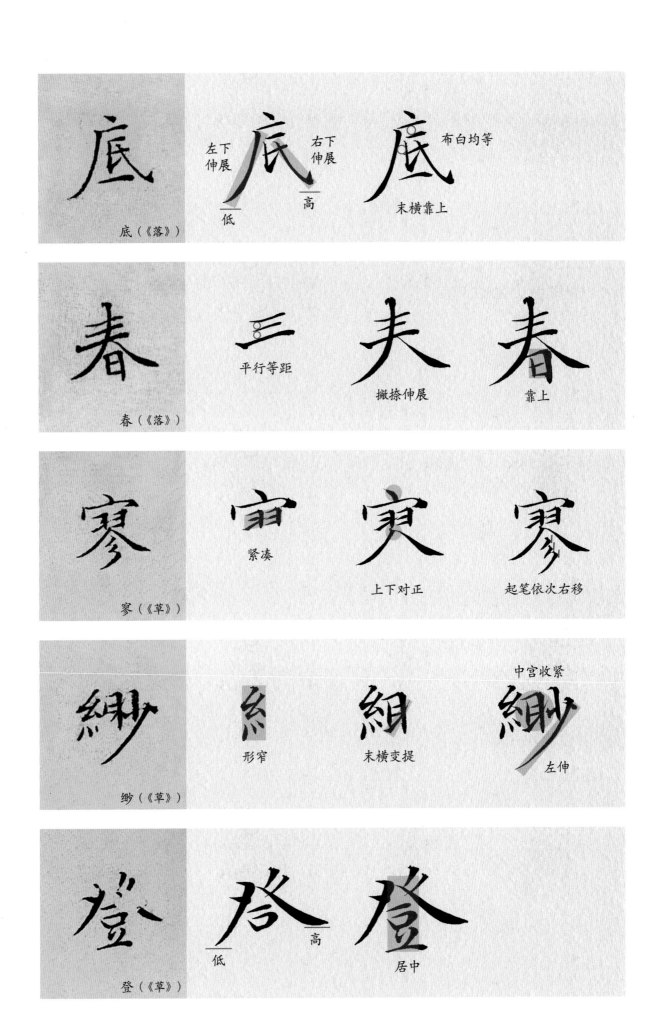

底（《落》）

左下
伸展　右下
伸展　布白均等

低　高　末横靠上

春（《落》）

平行等距　撇捺伸展　靠上

寥（《草》）

紧凑　上下对正　起笔依次右移

绵（《草》）

形窄　末横变提　中宫收紧

左伸

登（《草》）

低　高　居中

11

3. 布白均匀，结构匀称

文徵明小楷的字内空间分布均匀，疏密变化自然。字内空白大小相近，会产生和谐的秩序感。

看视频

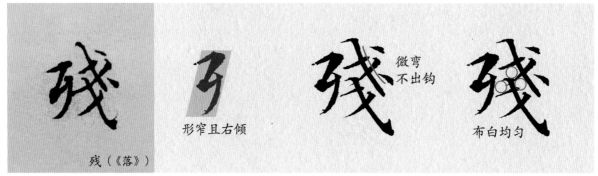

残（《落》）　　形窄且右倾　　微弯不出钩　　布白均匀

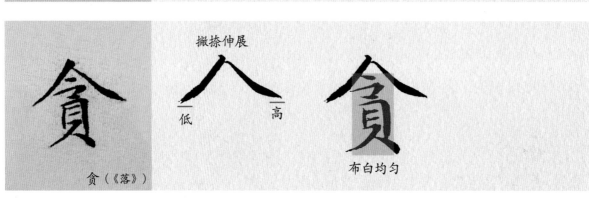

贪（《落》）　　撇捺伸展　低　高　　布白均匀

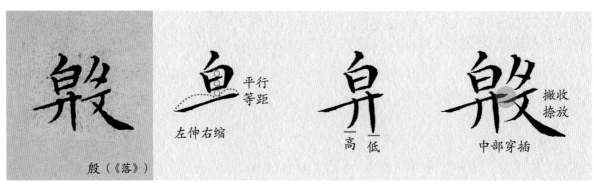

殷（《落》）　　平行等距　左伸右缩　　高　低　　撇收捺放　中部穿插

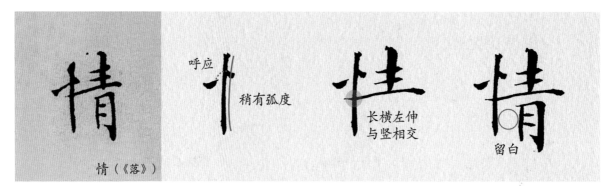

情（《落》）　　呼应　稍有弧度　　长横左伸与竖相交　　留白

12

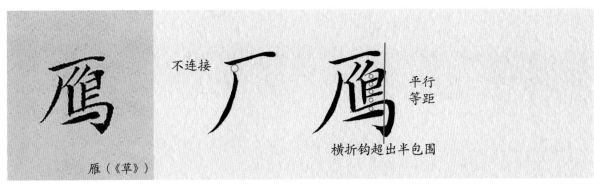

不连接
平行等距
横折钩超出半包围

雁（《草》）

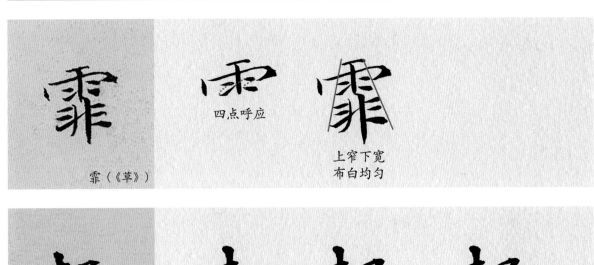

四点呼应
上窄下宽
布白均匀

霏（《草》）

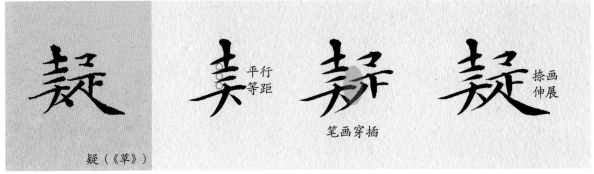

平行等距
笔画穿插
捺画伸展

疑（《草》）

4. 重心偏上，刚健婀娜

　　文徵明小楷中有不少字上部紧凑，下部舒展，显得身姿挺拔，韵味十足。

看视频

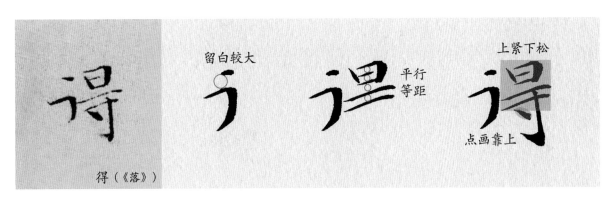

留白较大
平行等距
上紧下松
点画靠上

得（《落》）

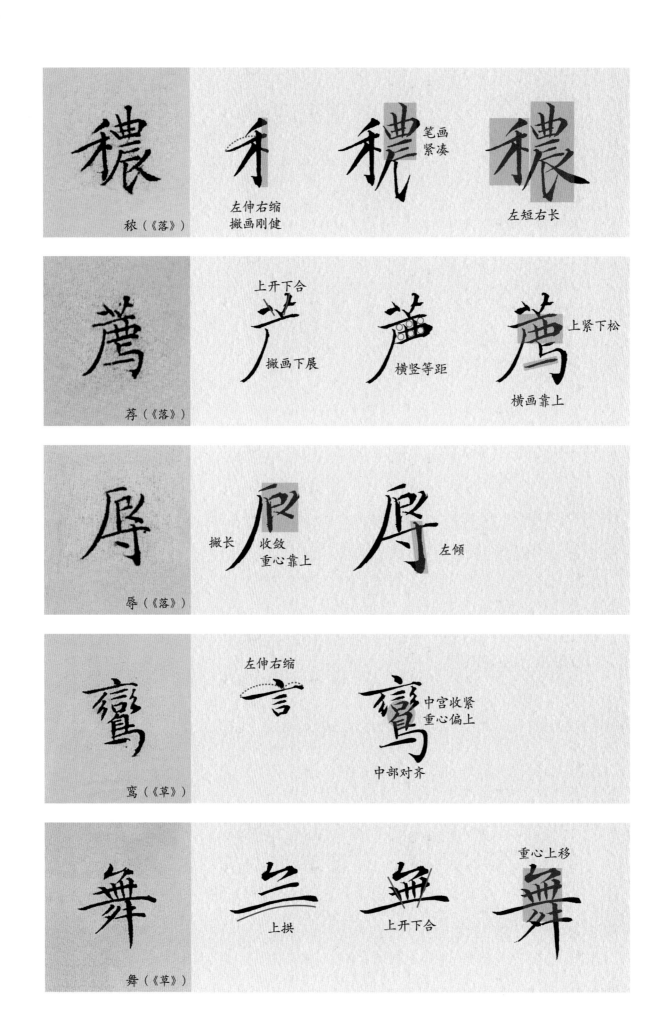

穄(《落》)

左伸右缩
撇画刚健

笔画
紧凑

左短右长

荐(《落》)

上开下合

撇画下展

横竖等距

上紧下松

横画靠上

辱(《落》)

撇长 收敛
重心靠上

左倾

鸾(《草》)

左伸右缩

中宫收紧
重心偏上

中部对齐

舞(《草》)

上拱

上开下合

重心上移

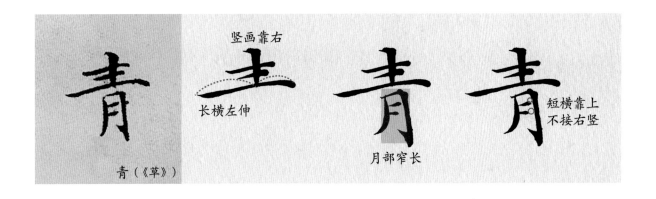

竖画靠右

长横左伸

青(《草》)

月部窄长

短横靠上
不接右竖

三、章法与创作解析

　　唯美、飘逸一路的小楷以王献之、赵孟頫为代表。文徵明则将这种风格发展到了极致，其小楷在中国书法史上有着极高的地位。

　　文徵明小楷的字径大多在 1cm 以内，点画纤细，干净果断，通篇笔笔谨严，字字精妙。其小楷大多属于纵有行、横有列的章法款式，这种形式也被称为"有行有列"。以小楷章法而言，前人鲜有此类作品，文氏这种章法可以视作对小楷艺术的一种创新和贡献。文徵明在书写小楷时绝不囿于方格限制，而是通过字形的长短大小、欹侧取势，笔画的伸缩开合、提按顿挫、虚实相生等变化，于参差中求齐平，于错落中求匀称，写出了字本身的自然姿态。

难成锦红雨麖香併作尘明月黄昏何廖怨游

风晨残枝已不任那堪万点更愁人清溪浣恨

画楼春恨别水悠二不堪旧病仍中酒竦雨濃烟鎖

坐来久盡日贪看忘却愁怨州繁沙风舟二伤

開喜穠繊落更幽樹頭何用勝溪頭有時細數

陽中

榻情懷襄二風蝶使蜂媒都懶慢一番無味夕

難再浸緣知色相本来空舞莚意態飛二燕禅

桃溪李径绿成蔥春事飘零付落红不恨佳人

邊膓

蝶飛来却過墻胍二芳情天萬里夕陽應斷水

陆光辉节临《落花诗》

15

下面这件作品，书者以李白《赠嵩山焦炼师》为文本内容，以文徵明小楷《落花诗》风格为基调创作而成。首先根据通篇字数，设计好作品形式，打好格子，方格以稍扁为宜。在创作作品时，格子最好与平时临写碑帖时的格子大小一致。书者平时是按《落花诗》原大临写，因此创作小楷作品时，格子大小一般为 1.1cm×1.0cm，这样可以较为接近文徵明小楷原作的章法。落款时，根据格子数量及纸张留白效果，把题款内容写得更小，字径约 0.5cm，这与正文的内容恰好大小呼应，丰富了作品形式，引首章也恰到好处地与正文相融。落款的姓名章不宜大，以略小于正文为佳。

书写工具的选用，在创作中也非常重要。小楷书法对笔墨纸砚要求较高，建议选用优质的纯狼毫小楷笔，最好是磨墨书写，纸张以八九分熟为宜，太生则洇墨，难以表现细节。

作品创作过程中，繁体字、异体字的运用要准确。比如"后"和"後"、"里"和"裏"等字，在古代不是繁简关系，而是不同的字，要根据含义区别使用。用异体字时应有明确的出处，比如作品中"鹤"的异写，出自清成亲王《诒晋斋法帖》。另外，单字的大小要适宜，太大则显得滞塞，行气不畅；太小则显得空疏、散乱，具体大小以通篇赏心悦目为佳。每行字应尽量写在每一行的中心线上，不可过于左右摆动。为避免状如算子，过于呆板，字的用笔和结构都应注意变化。如"中""下""八""王"等笔画较少的字，用笔应略粗重一些；"姑""垓""酌""松"等左右结构的字，以方正宽博为宜；"青""餐""屡"等上下结构的字，应修长婀娜。字与字之间的收放开合，行与行之间的疏密虚实，都会给作品增加亮点。掌握这些方法并非易事，须下一番苦功，持之以恒方能有所妙悟。

陆光辉　小楷小品　李白《赠嵩山焦炼师》

落花诗　赋得落花诗十首。沈周。富逞秾华满树春。香飘落瓣树还贫。红芳既蜕仙成道。绿叶初阴子养仁。偶补燕巢泥荐宠。别修蜂蜜水资神。

年年为尔添惆怅。独是蛾眉未嫁人。飘飘荡荡复悠悠。树底追寻到树头。赵武泥涂（之）辱雨。秦宫脂粉惜随流。痴情恋酒粘红袖。急意穿帘泊玉钩。

欲拾残芳捣为药。伤春难疗个中愁。

赋得落花诗十首　沈周

富逞秾华满树春香飘落瓣树还贫红芳既蜕

仙成道绿叶初阴子养仁偶补燕巢泥荐宠别

修蜂蜜水资神　为尔添惆怅歇是蛾眉未

嫁人

飘飘荡荡复悠悠树底追寻到树头赵武泥涂

之辱雨秦宫脂粉惜随流痴情恋酒粘红袖急

意穿帘泊玉钩欲拾残芳捣为药伤春难疗个

中愁

是谁揉碎锦云堆。着地难扶气力颓。懊恼夜生听雨枕。浮沉朝入送春杯。梢傍小剩莺还掠。风背差池鸩又催。瞥眼兴亡供一笑。竟因何落竟何开。

东飞西落使人愁。急挽春去先辞树。懒被风扶强上楼。鱼沫劬恩残粉在。蛛丝牵爱小红留。色香久在沉迷界。忏悔谁能倩比丘。

昨日繁华焕眼新。今朝瞥眼又成尘。深关羊户

是誰揉碎錦雲堆著地難扶氣力頹懊惱夜生

聽雨枕浮沉朝入送春杯梢傍小剩鶯還掠風

背差池鸩又催瞥眼興亡供一笑竟因何落竟

何開

玉勒銀罌已倦遊東飛西落使人愁急挽春去

先辭樹嫩被風扶強上樓魚沫劬恩殘粉在蛛

絲牽愛小紅留色香久在沉迷界懺悔誰能倩

比丘

昨日繁華焕眼新今朝瞥眼又成塵深關羊戶

無来容盪藉周亭有醉人露涕烟潰傷故物蝸
涎蟻迹吊残春門墻蹊逕俱零落丞相知時却
不嗔

十二街頭散冶遊滿街紅紫亂春愁知時去

苗難得悟色空念罷体朝掃尚嫌奴作踐晚

歸還有馬堪憂何人早起憐惜孤負新鞦倚

翠樓

夕易無那小橋西春事闌珊意欲迷錦里門前

溪好浣黄陵廟裏鳥還啼林追螺甲教香史煎

无来客。漫藉周亭有醉人。露涕烟溃伤故物。蜗涎蚁迹吊残春。门墙蹊径俱零落。丞相知时却不嗔。十二街头散冶游。满街红紫乱春愁。知时去去留难得。悟色空空念罢休。朝扫尚嫌奴作践。晚归还有马堪忧。何人早起酬怜惜。孤负新妆倚翠楼。夕阳无那小桥西。春事阑珊意欲迷。锦里门前溪好浣。黄陵庙里鸟还啼。焚追螺甲教香史。煎

带牛酥嘱膳媛。万宝千钿真可惜。归来直欲满筐携。一园桃李只须臾。白白朱朱彻树无。亭怪草玄加旧白。窗嫌点易乱新朱。无方漂泊关游子。如此衰残类老夫。来岁重开还自好。小篇聊复记荣枯。芳菲死日是生时。李妹桃娘尽欲儿。人散酒阑春亦去。红销绿长物无私。青山可惜文章丧。黄土何堪锦绣施。空记少年簪舞处。飘零今日鬓

带牛酥嘱膳媛萬寶千鈿真可惜歸来直欲满
筐携
一園桃李只須臾朱二徹樹無亭怪艸玄
加舊白窻�點易亂新朱無方漂泊關遊子如
此衰残類老夫来歲重開還自好小篇聊復記
榮枯
芳菲死日是生時李妹桃娘盡欲見人散酒闌
春点去紅銷綠長物無私青山可惜文章喪黄
土何堪錦繡施空記少年簪舞霎飄零今日鬓

如絲

供送春愁上客眉亂紛紛地竚多時憑招綠妾

難成些戲北紅見殺要詩臨水東風撦短鬢惹

空晴日共遊絲還隨蛺蜨追尋去墙角公然隱

半枝

和答石田落花十首 文璧

樸面飛簾湯有情細香歌扇鄭盈盈 二 紅吹乾雪

風千點綠散朝雲雨滿城春水渡江桃葉暗茶

烟圍榻鬢然輕誂前莫恨飄零事青子梢頭取

如丝。供送春愁上客眉。乱纷纷地伫多时。拟招绿妾难成些。戏比红儿杀要诗。临水东风撩短鬓。惹空晴日共游丝。还随蛺蝶追寻去。墙角公
然隐半枝。和答石田落花十首。文璧。扑面飞帘漫有情。细香歌扇郑盈盈。红吹干雪风千点。彩散朝云雨满城。春水渡江桃叶暗。茶烟围榻鬓
丝轻。从前莫恨飘零事。青子梢头取

次成。零落佳人意暗伤。为谁憔悴减容光。将飞更舞迎风面。已褪犹嫣洗雨妆。芳草一年空路陌。绿阴明日自池塘。名园酒散春何处。惟有归来展齿香。蜂撩褪粉偶粘衣。春减都消一片飞。蒂挠园风无那弱。影摇庭日已全稀。樽前漫有盈盈泪。陌上空歌缓缓归。未便小斋浑寂莫。绿阴幽草胜芳菲。

次成

零落佳人意暗傷為誰憔悴減容光將飛更舞

迎風面已褪猶嫣洗雨粧芳草一年空路陌綠

陰明日自池塘名園酒散春何處惟有歸來展

齒香蜂撩褪粉偶粘衣春減都消一片飛蒂撓園風

無那弱影搖庭日已全稀樽前漫有盈盈淚陌

上空歌緩緩歸未便小齋渾寂莫綠陰幽草勝

芳菲

22

桃蹊李徑綠成叢　春事飄零付落紅　不恨佳人

邊腸

蝶飛來却過牆脈脈二芳情天萬里夕陽應斷水

緣太冶未隨風盡有餘香美人睡起空攀樹蛺

戰紅酣燕一春忙回首春歸屏渺茫竟為雨殘

蜂窠

縷新聲夢裡歌過眼莫言皆物外別收功實在

紅粉瘦夜涼踏影月明多章臺舊事愁邊路金

悵人無奈曉風何逐水紛紛不戀柯春雨捲簾

怅人无奈晓风何。逐水纷纷不恋柯。春雨卷帘红粉瘦。夜凉踏影月明多。章台旧事愁边路。金缕新声梦里歌。过眼莫言皆物幻。别收功实在蜂窠

战红酣紫一春忙。回首春归属渺茫。竟为雨残缘太冶。未随风尽有余香。美人睡起空攀树。蛱蝶飞来却过墙。脉脉芳情天万里。夕阳应断水边肠。

桃蹊李径绿成丛。春事飘零付落红。不恨佳人

難再得緣知色相本来空舞筵意態飛飛燕禪

榻情懷袅袅風蝶使蜂媒都懶慢一番無味夕

陽中開喜秾纖落更幽樹頭何用勝溪頭有時細數

坐来久盡日貪看忘却愁惹草萦沙風冉冉傷

春悵別水悠悠不堪舊病仍中酒疏雨濃烟鎖

畫樓風晨殘枝已不任那堪萬點更愁人清溪浣恨

難成錦紅雨麈香併作塵明月黃昏何處怨游

难再得。缘知色相本来空。舞筵意态飞飞燕。禅榻情怀袅袅风。蝶使蜂媒都懒慢。一番无味夕阳中。开喜秾纤落更幽。树头何用胜溪头。有时细数坐来久。尽日贪看忘却愁。惹草萦沙风冉冉。伤春恨别水悠悠。不堪旧病仍中酒。疏雨浓烟锁画楼。风袅残枝已不任。那堪万点更愁人。清溪浣恨难成锦。红雨麈香并作尘。明月黄昏何处怨。游

然白日静中春愁取辧須東闌醉倒地猶堪藉

綺茵

飛如有戀隨無聲曲砌斜臺看得盈細草栖秀

朱點染晴然撺片玉輕明江風飄泊明妃淚綠

葉差池杜牧情賴是主人能愛惜不曾緣客掃

柴荆

情知芳事去還來眼底飄飄自可哀春漲平添

棄脂水曉寒思筑避風臺沾衣成陣看非雨點

徑能匀襯有苔穠綠已無藏豔處吁他蜂蝶尚

丝白日静中春。急取办须东闌醉。倒地犹堪藉绮茵。飞如有恋堕无声。曲砌斜台看得盈。细草栖秀朱点染。晴丝撩片玉轻明。江风飘泊明妃泪。

绿叶差池杜牧情。赖是主人能爱惜。不曾缘客扫柴荆。情知芳事去还来。眼底飘飘自可哀。春涨平添弃脂水。晓寒思筑避风台。沾衣成阵看非雨。

点径能匀衬有苔。秾绿已无藏艳处。笑他蜂蝶尚

襄诇

和答石田先生落花之什 徐禎卿

不須惆悵綠枝稠畢竟繁華有斷頭夜雨一庭

爭怨惜夕陽半樹少淹留佳人踏處亏鞋薄燕

子衔来別院幽滿目春光今已老可能更管鏡

中愁

狼籍亭臺一夜風可憐芳樹色銷穧舞醲江浪

春三級飛入宮墻恨萬重黃雀啄殘紅粉薄杜

鶬驚怨綠陰濃不知開落渾常事錯使愁人減

玉容
門掩殘紅樹〻稀客車佳訪雨中泥蜂扳故蕊
將護鳥過空枝破血啼半月簾櫳風不定一
川烟景日平西先生卧病渾難管收拾餘醉
裡題
歌酒闌干事已非玉人惆悵捲羅帷可堪荏苒
爭先謝更不躊躇各自飛畫掃庭枝風斂怨偶
黏屋綱雨衝圍今朝蝶似長安客羞見殘春寂
寞歸

玉容。门掩残红树树稀。客车休访雨中泥。蜂扳故蕊将须护。鸟过空枝破血啼。半月帘栊风不定。一川烟景日平西。先生卧病浑难管。收拾余英醉里题。歌酒阑干事已非。玉人惆怅卷罗帷。可堪荏苒争先谢。更不踌躇各自飞。尽扫庭枝风敛怨。偶黏屋网雨冲围。今朝蝶似长安客。见残春寂寞归。

莫怪傷春意緒濃百年光景一番空梁王醉舞
今朝覆楚客離魂何處逢瓶雪炙銷簾外日鬢
紅吹隊燭邊風侯家茵席千重軟憐取微姿厠
幙中

飄蕩東西不自持多情牽惹有飛絲恩私漫憶
曾扳手精魄難拋未冷枝每戒兒童搖樹戲空
煩道路隔牆窺經春為爾添惆悵開費清尊落
費詩

微綠臨窗障讀書樹頭密葉結陰初湘江有客

朝消息幾分疎情知世事渾如此閒把蕭蕭短髮梳

流鶯飛絮兩爭忙齊送春歸出苑牆禁路晴車塵散綺小橋溪店水流香輕狂合著風情句悵快慚非鐵石腸整取明朝詩篋在晚陰涼閣賦池塘

穠華奄忽又飛塵門戶青苔白日貧煙柳前郖仍好景禪房曲徑有餘春筇邊拂袖聽啼鴂樹

傷遲暮金谷無人惜未鋤何處光陰三月閏今

伤迟暮。金谷无人惜未锄。何处光阴三月闰。今朝消息几分疏。情知世事浑如此。闲把萧萧短发梳。流莺飞絮两争忙。齐送春归出苑墙。禁路晴车尘散绮。小桥溪店水流香。轻狂合著风情句。怅快惭非铁石肠。整取明朝诗篋在。晚阴凉阁赋池塘。秾华奄忽又飞尘。门户青苔白日贫。烟柳前村仍好景。禅房曲径有余春。筇边拂袖听啼鴂。树

下离亭远送人。时节匆匆惊眼过。岂能长得鬓毛新。开时才见叶尖芽。转眼成阴又落花。平地水粼添腻涨。满庭月色浸残霞。不怜玉质泥涂忍。好厄红颜造化差。堪笑唐皇太痴绝。却教御史管铅华。再和徵明昌谷落花之作。沈周。百五光阴瞬息中。夜来无树不惊风。踏歌女子思杨白。进酒才人赋雨红。金水送香波共渺。玉

下離亭遠送人時節匆匆

鹨耶迥岂能長得鬓

毛新

開時繞見葉尖芽轉眼成陰又落花平地水粼

添膩漶滿庭月色浸殘霞不憐玉質泥塗忍好

厄紅顏造化差堪咲唐皇太癡絕御史管

鉛莘

再和徵明昌穀落花之作　沈周

百五光陰瞬息中夜來無樹不鹨風踏歌女子

思楊白進酒才人賦雨紅金水送香波共渺玉

阶看影月俱空当时深院还重锁今出墙头西
复东

陣陣飛看不真靄时芳樹减精神黄金莫铸

長生蒂紅淚空啼短命春艸上苟存流寓陌

頭終化冶游塵大家准備明年酒慙媿重看是

老人

擾擾紛紛谈復橫那堪薄薄更輕輕沾泥寥老

無狂相甶物坡翁有過名送雨送春長壽寺

來飛去沿陽城莫將風雨埋冤殺造化從來要

忌盈

阶看影月俱空。当时深院还重锁。今出墙头西复东。阵阵纷飞看不真。霎时芳树减精神。黄金莫铸长生蒂。红泪空啼短命春。草上苟存流寓迹。

陌头终化冶游尘。大家准备明年酒。惭愧重看是老人。扰扰纷纷从复横。那堪薄薄更轻轻。沾泥寥老无狂相。留物坡翁有过名。送雨送春长寿寺。

飞来飞去洛阳城。莫将风雨埋冤杀。造化从来要忌盈。

似雨纷然落处晴。飘红泊紫莫聊生。美人天远无家别。逐客春深尽疾行。去是何因趁忙蝶。问难为说假啼莺。闷思遣拨容酊枕。短梦茫茫又不明。

春归莫怪懒开门。及至开门绿满园。渔楫再寻非旧路。酒家难问是空村。悲歌夜帐虞兮泪。醉舞烟江白也魂。委地于今却惆怅。早无人立厌风幡。

芳菲别我是匆匆。已信难留留亦空。万物死生

似雨纷然落处晴飘红泊紫莫聊生美人天远
无家别逐客春深尽疾行去是何因趁忙蝶问
难为说假啼莺闷思遣拨容酊枕短梦茫茫又
不明
春归莫怪懒开门及至开门绿满园渔楫再寻
非旧路酒家难问是空邨悲歌夜帐虞兮泪醉
舞烟江白也魂委地于今却惆怅早无人立厌
风幡
芳菲别我是匆匆已信难留留亦空万物死生

寧離土一場恩怨本同風株連曉樹成愁緑波

及煙江有倖紅漠漠香魂無點斷數聲啼鳥夕

易中

招魂

節枝侵曉啄芳痕借爾階庭点暫存路不分明

愁喚夢酒無聊賴怕臨軒隨風宵去從新嫁稟

樹難留絶故恩惆悵斷香餘粉在何人蕭喬一

賣叟籃空雨滿城盡芳戰勝寂無聲挽留不住

春無力送去還來風有情莫論漫山便麤俗仍

宁离土。一场恩怨本同风。株连晓树成愁绿。波及烟江有幸红。漠漠香魂无点断。数声啼鸟夕阳中。筇枝侵晓啄芳痕。借尔阶庭亦暂存。路不分明愁唤梦。酒无聊赖怕临轩。随风肯去从新嫁。弃树难留绝故恩。惆怅断香余粉在。何人剪纸一招魂。卖叟篮空雨满城。麂芳战胜寂无声。挽留不住春无力。送去还来风有情。莫论漫山便粗俗。仍

憐點地亦輕盈。亂紛
紛處無憑據。一局殘棋不
算贏

十分顏色盡堪誇。只奈風情不戀家。慣把無常
翫成敗。別因容易惜繁華。兩姬先殞傷吳隊。千
艷叢埋怨漢斜。消遣一枝閒挂杖。小池新錦看
跳蛙

香車寶馬少追陪。紅白紛紛又一迴。昨日不知
今日異。開時便有落時催。只從箇裏觀生滅。再
轉年頭證去來。老子與渠忘未得。殘紅收入掌

怜点地亦轻盈。乱纷纷处无凭据。一局残棋不算赢。十分颜色尽堪夸。只奈风情不恋家。惯把无常玩成败。别因容易惜繁华。两姬先殒伤吴队。千艳丛埋怨汉斜。消遣一枝闲挂杖。小池新锦看跳蛙。香车宝马少追陪。红白纷纷又一回。昨日不知今日异。开时便有落时催。只从个里观生灭。再转年头证去来。老子与渠忘未得。残红收入掌

中杯 ·

和石田先生落花十詩　　呂蕙

醉拍金樽餞眾芳　東風無力斜陽溪魚跳浪
鼗多食山鳥收聲侶暗傷　皺卻面皮同我老唉
它行色為誰忙　傳針關意闺中婦獨負年華過
一場
兒戲人間萬事同　春來春去幾番風無端相對餘
生愁處若全飄向醉中　兮景忽鼗隨土化餘
姿暫借與溪紅浮雲富貴皆如此翟相門頭客

中杯。和石田先生落花十诗。吕常。醉拍金樽饯众芳。东风无力更斜阳。溪鱼跳浪惊多食。山鸟收声似暗伤。皱却面皮同我老。笑它行色为谁忙。停针关意闺中妇。独负年华过一场。儿戏人间万事同。春来春去几番风。无端相对生愁处。不若全飘向醉中。幻景忽惊随土化。余姿暂借与溪红。浮云富贵皆如此。翟相门头客

子空。黄四娘家迹已陈。今朝岂有昨朝春。不劳苦要人吹笛。自觉愁多酒入唇。粉蝶来寻无可奈。紫骝嘶过亦何因。芳魂定结仙姝在。凭仗高楼语句新。不识春残更出城。故枝别去总无情。雨前尚或逢游女。街上而今绝卖声。一朵依稀疑硕果。半江狼籍葬倾城。凭谁常驻东风面。唤起黄荃为写生。

子空

黄四娘家迹已陈今朝岂有昨朝春不劳苦要

人吹笛自觉愁多酒入唇粉蝶来寻无可奈紫

骝嘶过亦何因芳魂定结仙姝在凭仗高楼语

句新

不识春残更出城故枝别去总无情雨前尚或

逢游女街上而今绝卖声一朵依稀疑硕果半

江狼籍葬倾城凭谁常驻东风面唤起黄荃为

写生

夜聽無聲曉已殘當時初賞種憂端舞輕飛燕
身隨隕魂散嵬坡血未乾世事快情那可久天
公薄相箇中看教人酩酊懷長吉樂府宜將此
曲彈
倚杖風前莫歎嗟為貪結子損容華隨烏去
扵誰屋媿鷰飛飛護舊家后土祠邊渾不見平
章宅裡寂無譁向來遊賞先憑酒不道澆愁更
用賒
紛紛舊徑復新蹊成陣飄紅只人迷和露掬香

夜听无声晓已残。当时初赏种忧端。舞轻飞燕身随陨。魂散嵬坡血未干。世事快情那可久。天公薄相个中看。教人酩酊怀长吉。乐府宜将此曲弹。

倚杖风前莫叹嗟。为贪结子损容华。随乌去去于谁屋。愧燕飞飞护旧家。后土祠边浑不见。平章宅里寂无哗。向来游赏先凭酒。不道浇愁更用赊。

纷纷旧径复新蹊。成阵飘红只人迷。和露掬香

犹扑鼻。与酥煎吃免污泥。关情飞絮殷勤送。愁杀黄鹂一个啼。绝似西施逢范蠡。新恩不恋越来溪。村北村南只树林。细推物理一微吟。虽于落木分前后。总是流年送古今。薛荔满墙蒙点缀。蜻蜓近水学浮沉。隙驹夸父那追得。始信春宵可换金。雨打风吹两折磨。隔墙一树也无多。过时先泣东家女。感事真逢春梦婆。山鸟山蜂浑懒却。湖

猶樸鼻與酥煎喫免污泥關情飛絮殷勤送愁
殺黄鸝一個啼絕似西施逢范蠡新恩不戀越
来溪村北邨南只樹林細推物理一微吟雖於落木
分前後總是流年送古今薛荔滿墻蒙點綴蜻
蜓近水學浮沉隙駒夸父那追得始信春宵可
換金雨打風吹兩折磨隔墻一樹也無多過時先泣
東家女感事真逢春夢婆山鳥山蜂渾嬾郤湖

烟湖水欲如何陰 二柳岸移舟晚只有漁二郎发

棹歌

大觀除是遠人知勢撼更張固自宜頓覺樹無

骄侈相□如國有老成時来禽乞果先临帖梅

子酸牙已詠詩照料一枝筇竹杖芳樽不误隔

年期

三答太常吕公見和落花之作沈周

分香人散只空臺红粉三千首不回惡劫信於

今日畫癡心疑有別家開節推繫樹馬驚去工

烟湖水欲如何。阴阴柳岸移舟晚。只有渔郎发棹歌。大观除是达人知。势撼更张固自宜。顿觉树无骄侈相。正如国有老成时。来禽乞果先临帖。梅子

酸牙已咏诗。照料一枝筇竹杖。芳樽不误隔年期。三答太常吕公见和落花之作。沈周。分香人散只空台。红粉三千首不回。恶劫信于今日尽。痴心疑

有别家开。节推系树马惊去。工

部移舟燕蹴来。烂熳愁踪何地着。谢承惟有一庭苔。玉蕊霞苞六跗全。一时分散觉凄然。风前败兴休当立。窗下关愁且背眠。放怨出宫谁恋主。抱香投井死同缘。无人相唤江南北。吹满西兴旧渡船。马追红雨倦游回。春事阑珊意已灰。生怕渐多频扫地。酷怜将尽数衔杯。莽无留恋墙头过。私有裴徊扇底来。老去罝牵宜绝物。白头自笑此

部移舟燕蹴来烂熳愁蹴何地着谶承惟有一

庭苔

香投井巳同缘无人相唤江南北吹满兴旧

体当立关愁且背眠放怨出宫谁恋主抱

玉蕊霞苞六跗全一时分散觉凄然风前败兴

渡船

马追红雨倦游回春事阑珊意巳灰生怕渐多

频扫地酷怜将尽数衔杯莽无留恋墙头过私

有裴徊扇底来老去罝牵宜绝物白头自咲此

40

心狨

落柄開權既屬春少容遲緩
亦誰嗔酷憎好事

敗塗地苦被閑愁殢殺人細
轂只堪滋眼纈仰

吹時欲墮頭巾不應捫蝨窮
簷者薦坐公然有

錦茵

打失郊原富與榮羣芳力莫
與時爭將春託命

春何在恃色傾城色早傾物
不可長知墮幻勢

因無賴到輕生閒窗戲把
丹青筆描寫人間懊

惱情

心孩。落柄开权既属春。少容迟缓亦谁嗔。酷憎好事败涂地。苦被闲愁殢杀人。细数只堪滋眼缬。仰吹时欲堕头巾。不应扪虱穷檐者。荐坐公然有锦茵。

打失郊原富与荣。群芳力莫与时争。将春托命春何在。恃色倾城色早倾。物不可长知堕幻。势因无赖到轻生。闲窗戏把丹青笔。描写人间懊恼情。

千林红褪已如挚。一片初飞渐渐添。梨雪洉阶人病酒。絮风撩面妾窥帘。并伤鸟起余芳尽。泛爱鲦争晚浪恬。可奈去年生灭相。今年公案又重拈。

昨日才闻叫子规。又看青子绿阴时。秋娘劝早今方信。杜牧来寻已较迟。脱当不归魂冉冉。溅枝空有泪垂垂。淹留墙角嫣黄甚。暴殄芳菲罪阿谁。

芳树清樽兴已阑。抛阶滚地又成团。带烟白扇

千
林
紅
褪
已
如
摯

一
片
初
飛
漸
漸
添
梨
雪
洉
階

人
病
酒
絮
風
撩
面
妾
窺
簾
併
傷
鳥
起
餘
芳
盡
汛

處
鯈
爭
晚
浪
恬
可
柰
去
年
生
滅
相
今
年
公
案
又

重
拈

昨
日
才
聞
叫
子
規
又
看
青
子
綠
陰
時
秋
娘
勸
早

今
方
信
杜
牧
來
尋
已
較
遲
脫
當
不
歸
魂
冉
冉
溅

枝
空
有
淚
垂
垂
淹
留
墻
角
嫣
黄
甚
暴
殄
芳
菲
罪

阿
誰

芳
樹
清
罇
興
已
闌
拋
階
滾
地
又
成
團
帶
烟
白
扇

42

栏斜透夹雨簷溝瓦半漫老衲目皮闲作观小

娃裙衩承欢无端打破繁华梦拥被伤春卧

不安

为尔徘徊何处边赤栏干外碧簷前乱飞万点

红无度闲过一莺黄可怜观里又来刘禹锡江

南重见李龟年送春把酒追无及留取银灯补

后缘

盛时忽忽到衰时一一芳枝变丑枝感旧最闻

前度怆亡休唱后庭词春如不谢春无度天使

栏斜透。夹雨簷沟瓦半漫。老衲目皮闲作观。小娃裙衩戏承欢。无端打破繁华梦。拥被伤春卧不安。为尔徘徊何处边。赤栏干外碧簷前。乱飞万点红无度。闲过一莺黄可怜。观里又来刘禹锡。江南重见李龟年。送春把酒追无及。留取银灯补后缘。盛时忽忽到衰时。一一芳枝变丑枝。感旧最闻前度（客）。怆亡休唱后庭词。春如不谢春无度。天使

长开天亦私。莫怪流连三十咏。老夫伤处少人知。弘治甲子之春。石田先生赋落花之诗十篇。首以示壁。壁与友人徐昌榖属而和之。先生喜。又属而和之。是岁。壁计随南京。谒太常卿吕公。又属而和之。先生益喜。又从而反和之。其篇皆十。而先生之篇累三十。皆不更宿而成。成从而反和之。是岁。壁计随南京。益易而语益工。

其为篇益富而不穷益奇。窃思昔人以是诗称者。惟二宋兄弟。然皆一篇而止。固亦末

長開天亦私莫怪流連三十詠老夫傷處少人

知窨

弘治甲子之春石田先生賦落花之詩十篇首

以示壁壁與友人徐昌榖屬而和之先生喜

而反和之是歲壁計隨南京謁太常卿呂公又

屬而和之先生益喜又從而反和之其篇皆十

而先生之篇累三十皆不更宿而成二益易而

語益工其為篇益富而不窮益奇竊思昔人以

是詩稱者惟二宋兄弟皆皆一篇而止固六

六

有如先生今日之盛者或謂古人於詩半聯數字

語足以傳世而先生為是不已煩乎抑有所託

而取以自況也是皆有心為之而先生不然興之所至

之所至觸物而成蓋莫知其所以始而亦莫得

宛其所以終而傳不傳又何庸心哉惟其無所

庸心是以不覺其言之出而之至於區區陋

劣之語既屬麗其傳與否宛視先生壁固知

非先生之擬然亦安得以陋劣自外也是歲十

月之吉衡山文壁徵明甫記

有如先生今日之盛者。或謂古人于诗。半联数语。足以传世。而先生为是。不已烦乎。抑有所托而取以自况也。是皆有心为之。而先生不然。兴之所至。

触物而成。盖莫知其所以始。而亦莫得究其所以终。而传不传又何庸心哉。惟其无所庸心。是以不觉其言之出而工也。至于区区陋劣之语。既属附丽。

其传与否。实视先生。壁固知非先生之拟。然亦安得以陋劣自外也。是岁十月之吉。衡山文壁徵明甫记。

草堂十志　草堂十志。嵩山草堂者。盖因自然之溪阜。以当墉洫。资人力之缔架。复加茅茨。将以避燥湿。成栋宇之用。昭简易。叶乾坤。可容膝休闲。谷神全道。此其所以贵也。及靡者居之。则妄为剪饰。失天理矣。歌

草堂十志

嵩山草堂者盖因自然之谿阜

當墉洫資人力之締架復加

茅茨將以避燥濕成棟宇之用

昭簡易叶乾坤可容膝住閒谷

神全道此其所以貴也反靡者

居之則妄為剪飾失天理矣歌

曰。山为宅。草为堂。芝室兮药房。罗薜芜。拍薜荔。荃壁兮兰砌。薜芜薜荔成草堂。中有人兮信宜常。读金书。饮玉液。童颜幽操长不易。枕烟庭者。

盖特峰秀起。意若枕烟。秘庭凝灵。窈如仙会。即杨雄

曰山為宅草為堂芝室兮药

房羅蘼蕪拍薜荔荃壁兮蘭砌

蘼蕪薜荔成草堂中有人兮信

宜常讀金書飲玉液童顔幽操

長不易

枕烟庭者蓋特峯秀起意若枕

烟庭凝靈窈如仙會即楊雄

烟秘庭凝霧窈如仙會即楊雄

47

所謂爰清爰静
遊神之庭是也
可以超絶世紛
永潔精神及機
士登焉則寥闃
惚怳悲懷情累
矣歌曰臨泱漭
背青熒吐雲烟
兮合窈冥悅歘
翁兮沓幽霭意
縹緲兮群仙會
窈冥仙會枕烟
庭竦魂形凝視
聽聞夫至誠

所谓爰清爰静。游神之庭是也。可以超绝世纷。永洁精神。及机士登焉。则寥阒惚恍。悲怀情累矣。歌曰。临泱漭。背青荧。吐云烟兮合窈冥。

恍欻翕兮沓幽霭。意缥缈兮群仙会。窈冥仙会。枕烟庭。竦魂形。凝视听。闻夫至诚

光感兮祈此巅舒颢氣養丹田

終彷彿兮覿羣仙

羃翠庭者盖峰巘積陰林蘿沓

翠其上縣羃其下深湛可以王

神可以冥道矣及喧者遊之則

酬詫永日汩其清而薄其厚矣

歌曰青崖陰丹澗曲重幽疊

必感兮祈此巅。舒颢气。养丹田。终仿佛兮觌群仙。羃翠庭者。盖峰巘积阴。林萝沓翠。其上绵羃。其下深湛。可以王神。可以冥道矣。及喧者游之。

则酬詫永日。汩其清而薄其厚矣。歌曰。青崖阴。丹涧曲。重幽叠

邃隐沦躅。草树绵密翠蒙笼。当其无。亭在中。当其有。幂翠庭。神可谷。道可冥。幽有人。弹素琴。白玉徽兮高山流水之清音。听之憺憺憺忘心。

樾馆者。盖即林取材。基巅拓架。以加茅茨。居不期逸。为不至劳

遂隐沦躅草樹縣宓翠蒙籠當

其無亭在中當其有幂翠庭神

可谷道可冥幽有人彈素琴白

玉巖兮憺高山流水之清音聽之

憺憺忘心

樾舘者蓋即林取材基巅拓架

以加茅茨居不期逸為不至勞

50

止樵蘇不爨清談而已
藿蒙蘢依檻館粵有客兮時庋
架館在其中卧風霄坐霞旦
兮千古色芳藿藶陰蒙蘢幽人
曰紫巖隈清谿側雲松烟鴬
其隘閬竒事宏麗乖其實矣歌
清談娛斯為尚矣及蕩者鄙

清谈娱宾。斯为尚矣。及荡者鄙其隘阆。苟事宏丽。乖其实矣。歌曰。紫岩隈。清溪侧。云松烟鸢兮千古色。芳藿蘼。阴蒙茏。幽人架馆在其中。

卧风霄。坐霞旦。藿蘼蒙茏依槛馆。粤有客兮时庋止。樵苏不爨清谈而已。永岁终

朝常若此。洞元室者。盖因岩即室。即理谈元。室反成自然。元斯洞矣。及邪者居之。则假容窃次。妄作虚诞。竟生异言。歌曰。岚气肃兮峦翠沓。

阴室虚灵户若匝。谈空兮核玄玄。披蕙帐。促萝筵。洞元

朝常若此

洞元窒者 盖因巖即室即理談

元室反成自然元斯洞矣及邪

者居之則假容竊次妄作虚誕

竟生異言歌曰嵐氣蕭兮峦翠沓

翠沓陰室虛靈戶若帀談空

兮覈玄玄披蕙帳促蘿筵洞元

皆可少憩。或曰三休台。可以会驭风之客。飯绝尘之子。超越

室。秘而幽。贞且吉。道于斯兮可冥。绎妙思洞兮草元经。结幽兮在黄庭。倒景台者。盖太室南麓。天门右崖。杰峰如台。气凌倒景。登路有三。

室秘而幽貞且吉道於斯兮可

冥繹妙思洞兮草元經結幽兮

在黃庭

倒景臺者盖太室南麓天門右

厓傑峰如臺氣凌倒景登路有

三皆可少憩或曰三休臺可以

會馭風之客飯絕塵之子超越

真神。荡涤尘杂。此其所以绝胜也。及世人登焉。则魂散神越。目极心伤矣。歌曰。天门豁。仙台耸。杰屹峷兮云倾涌。穷三休。旷一睹。忽

若登昆仑兮期汗漫。山耸天关倒景台。舒颢气。轶嚣埃。皎皎之子兮自独立。云可朋。霞

真神蕩滌塵穢此所曰絕勝

也及世人登焉則魂散神越目

極心傷矣歌曰天門豁

聳傑屹崒兮雲傾湧窮三休曠

一覩忽若登崐崙兮期汗湯山

聳天關倒景臺舒顥氣軼囂埃

皎皎之子兮獨立雲可朋霞

可吸曾何榮辱之可及

期仙磴者盖危磴穿窾廻接雲
路霧儡彷彿想若可期及傳者
毀所不見則黜之盖疑永之談
信矣歌曰霏微陰壑上氣騰
迤邐懸磴兮上凌空青靆紫
烟垂鸞歌鳳舞吹參差期仙磴

可吸。曾何荣辱之可及。期仙磴者。盖危磴穿窾。回接云路。灵仙仿佛。想若可期及。传者毁所不见则黜之。盖疑冰之谈信矣。歌曰。霏微阴壑上气腾。

迤邐悬磴兮上凌空。青霞杪。紫烟垂。鸾歌凤舞吹参差。期仙磴

鸿雁迎。瑶华赠。山中人兮好神仙。想像闻此欲升烟。铸丹炼液伫还年。涤烦矶者。盖穷谷峻崖盘石。飞流喷激清漱成渠。藻性涤烦。迥有幽致。可为智者说。难与俗人言。歌曰。灵矶磐薄兮喷磽错

鴻雁迎瑤華贈山中人兮好神
仙想像聞此欲升烟鑄丹鍊液
伫遷年

滌煩磯者盖窮谷峻崖盤石飛
流噴激清漱成渠滌性滌煩迴
有幽致可為智者說難與俗人
言歌曰靈磯磐薄兮噴磽錯

漱泠風兮鎮冥鑿 研苔滋 泉沫
潔一憩一飲塵鞅減磷漣清淬
滌煩磯靈仙境仁智歸中有琴
薇似峩峩湯湯彈此曲寄聲
知音同所欲
金碧潭者盖水潔石鮮光涵金
碧巖葩林蔦有助芳陰鑒洞虛

漱泠风兮镇冥鑿。研苔滋。泉沫洁。一憩一饮尘鞅灭。磷涟清淬涤烦矶。灵仙境。仁智归。中有琴。徽似玉。峨峨汤汤弹此曲。寄声知音同所欲。

金碧潭者。盖水洁石鲜。光涵金碧。岩葩林蔦。有助芳阴。鉴洞虚。

彻。道斯胜矣。而世士缠乎利害者。则未暇存之。歌曰。水碧色。石金光。滟熠熠兮溁湟湟。众葩映。烟茑临。红的的兮翠阴阴。红翠相鲜金碧潭。霜月动。烟景涵。幽有人兮好冥绝。炳其焕。凝其洁。悠悠终古长不灭。

微道斯胜矣而世士缠乎利害
者则未暇存之歌曰：：水碧色
石金光滟熠：：兮溁湟：：众葩
映烟茑临红的的：：兮翠阴：：红
翠相鲜金碧潭霜月动烟景涵
幽有人兮好冥绝炳其焕凝其
洁悠悠：：终古长不灭

雲淙者盖激溜
攅衝傾石叢
倚鳴湍疊浪噴若風雷曒輝分
麗煥若雲錦可瑩澈靈矚幽
忘歸及匪士觀之則反曰寒泉
傷玉趾矣歌曰水攅衝石叢
聳煥雲錦兮噴洶涌苔駁犖草
蓊緣芳羃羃兮瀨濺濺水石攅

云锦淙者。盖激溜攒冲。倾石丛倚。鸣湍叠浪。喷若风雷。曒辉分丽。焕云锦。可莹澈灵瞩。幽玩忘归。及匪士观之。则反曰寒泉伤玉趾矣。

歌曰。水攒冲。石丛耸。焕云锦兮喷洶涌。苔驳犖。草蓊缘。芳羃羃兮濑濺濺。水石攒

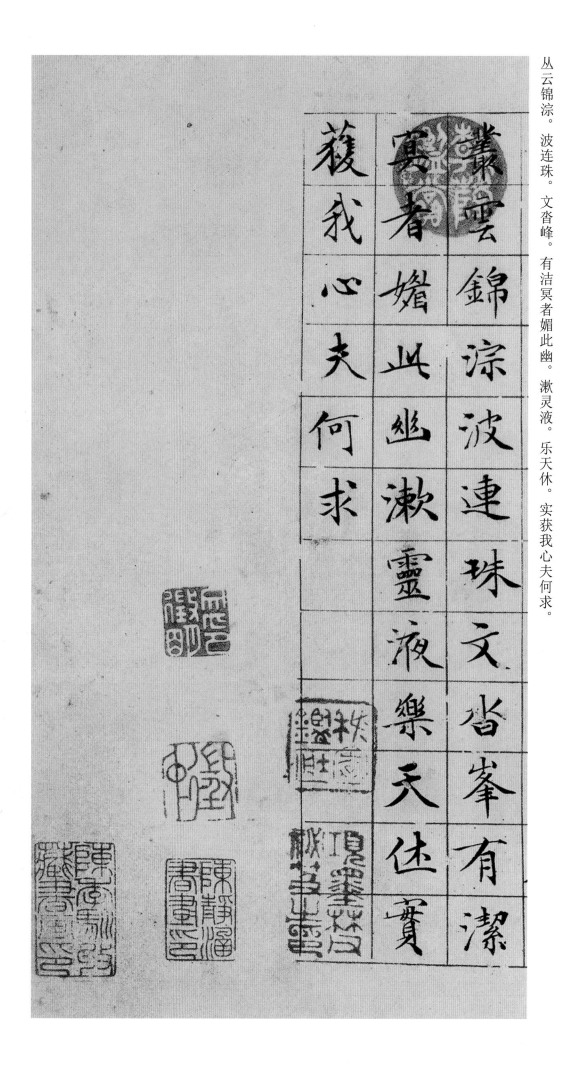

丛云锦淙。波连珠。文沓峰。有洁冥者媚此幽。漱灵液。乐天休。实获我心夫何求。

太上老君説常清靜經

老君曰大道無形生育天地大道無情運行日
月大道無名長養萬物吾不知其名強名曰道
夫道者有清有濁有動有靜天清地濁天動地
靜男清女濁男動女靜降本流末而生萬物清
者濁之源動者靜之基人能常清靜天地悉皆
歸夫人神好清而心擾之心好靜而欲牽之常
能遣其欲而心自靜澄其心而神自清自然六

太上老君说常清静经

太上老君说常清静经。老君曰。大道无形。生育天地。大道无情。运行日月。大道无名。长养万物。吾不知其名。强名曰道。

夫道者。有清有浊。有动有静。天清地浊。天动地静。男清女浊。男动女静。降本流末。而生万物。清者浊之源。动者静之基。人能常清静。

天地悉皆归。夫人神好清。而心扰之。心好静。而欲牵之。常能遣其欲。而心自静。澄其心而神自清。自然六

欲不生三毒消滅所以不能者為心未澄欲未
遣也能遣之者內觀其心心外觀其形
形無其形遠觀其物物無其物三者既悟唯見
扵空觀空亦空空無所空既
無無既湛然常寂寂無所寂欲豈能生既
不生即是真靜真常應物真常得性常應常靜
常清靜矣如此真靜漸入真衘既入真道名為
得道雖名得道實無所得為化眾生名為得道

欲不生。三毒消灭。所以不能者。为心未澄。欲未遣也。能遣之者。内观其心。心无其心。外观其形。形无其形。远观其物。物无其物。三者既悟。唯见于空。观空亦空。空无所空。所空既无。无无亦无。无无既无。湛然常寂。寂无所寂。欲岂能生。欲既不生。即是真静。真常应物。真常得性。常应常静。常清静矣。如此真静。渐入真道。既入真道。名为得道。虽名得道。实无所得。为化众生。名为得道。

能悟道者可傳聖道

老君曰上士不爭下士好爭上德不德下德執

德執著之者不名道德眾生所以不得真道者

為有妄心既有妄心即驚其神既驚其神即著

萬物既著萬物即生貪求既生貪求即是煩惱

煩惱妄想憂苦身心便遭濁辱流浪生死常迷

苦海永失真道真常之道悟者自得得悟道者

常清靜矣

能悟道者。可传圣道。老君曰。上士不争。下士好争。上德不德。下德执德。执著之者。不名道德。众生所以不得真道者。为有妄心。既有妄心。

即惊其神。既惊其神。即著万物。既著万物。即生贪求。既生贪求。即是烦恼。烦恼妄想。忧苦身心。便遭浊辱。流浪生死。常迷苦海。永失真道。

真常之道。悟者自得。得悟道者。常清静矣。

仙人葛玄曰。吾得真衛曾誦此経萬遍此経是

天人所習不傳下士吾昔授之於東華帝君東

華帝君授之於金闕帝君金闕帝君授之於西

玉母皆口口相傳不記文字吾今於世書而錄

之上士悟之昇為天官中士悟之南宮列仙下

士得之在世長年遊行三界昇入金門

左玄真人曰學道之士持誦此経者即得十天

善神擁護其人然後玉符保神金液煉形形神

仙人葛玄曰。吾得真道。曾诵此经万遍。此经是天人所习。不传下士。吾昔授之于东华帝君。东华帝君授之于金阙帝君。金阙帝君授之于西王

母。皆口口相传。不记文字。吾今于世。书而录之。上士悟之。升为天官。中士悟之。南宫列仙。下士得之。在世长年。游行三界。升入金门。

左玄真人曰。学道之士。持诵此经者。即得十天善神。拥护其人。然后玉符保神。金液炼形。形神

俱妙與衛合真

正一真人曰人家有此經悟解之者災障不干

眾聖護門神昇上界朝拜高真功滿恩就相感

帝君誦持不退身騰紫雲

嘉靖丁酉七月十有二日焚香敬書徵明

俱妙。与道合真。正一真人曰。人家有此经。悟解之者。灾障不干。众圣护门。神升上界。朝拜高真。功满德就。相感帝君。诵持不退。身腾紫云。

嘉靖丁酉七月十有二日。焚香敬书。徵明。

65

老子列传。老子者。楚苦县厉乡曲仁里人也。姓李氏。名耳。字伯阳。谥曰聃。周守藏室之史也。孔子适周。将问礼于老子。老子曰。子所言者。其人与骨皆已朽矣。独其言在耳。且君子得其时则驾。不得其时则蓬累而行。吾闻之。良贾深藏若虚。盛德容貌若愚。去子之骄气与多欲。态色与淫志。是皆无益于子之身。吾所以告子。若是而已。孔子去。谓弟子曰。鸟。吾知其能飞。鱼。吾知其能游。兽。吾

老子列傳

老子者楚苦縣屬鄉曲仁里人也姓李氏名耳

字伯陽謐曰聃周守藏室之史也孔子適周將

問禮於老子老子曰子所言者其人與骨皆巳

朽矣獨其言在耳且君子得其時則駕不得其

時則蓬累而行吾聞之良賈深藏若靈盛德容

貌若愚去子之驕氣與多欲態色與淫志是皆

無益拎子之身吾所以告子若是而巳孔子去

謂弟子曰鳥吾知其能飛魚吾知其能游獸吾

知其能走。走者可以为罔。游者可以为纶。飞者可以为矰。至于龙。吾不能知。其乘风云而上天。吾今日见老子。其犹龙邪。老子修道德。

其学以自隐无名为务。居周久之。见周之衰。乃遂去。至关。关令尹喜曰。子将隐矣。强为我著书。于是老子乃著书上下篇。言道德之意。

五千余言而去。莫知其所终。或曰。老莱子亦楚人也。著书十五篇。言道家之用。与孔子同时云。盖老子百有六十余岁。或言二百余岁。以其

修道而养寿也。自

知其能走。走者可以为罔。游者可以为纶。飞者可以为矰。至于龙。吾不能知。其乘风云而上天。吾今日见老子。其犹龙邪。老子修道德。

十余岁。或言二百余岁以其脩衞而养寿也。自

篇言道家之用與孔子同時云。蓋老子百有六

莫知其所終。或曰老莱子亦楚人也。著書十五

子迺著書上下篇言道德之意五千餘言而去

關關令尹喜曰子將隱矣。彊為我著書柂是老

自隱無名為務。居周久之見周之衰迺遂去。至

吾今日見老子其猶龍邪老子修衞德其學以

可以為矰至柂龍吾不能知其乘風雲而上天

知其能走。走者可以為罔。游者可以為纶飞者

孔子死之後百二十九年而史記周太史儋見
秦獻公曰始秦與周合而離離五百歲而復合
合七十歲而霸王者出焉或曰儋即老子或曰
非也世莫知其然否老子隱君子也老子之子
名宗宗為魏將封於段干宗子注注子宮宮
孫假假仕於漢孝文帝而假之子解為膠西王
卬太傅因家于齊焉世之學老子者則絀儒學
儒學亦絀老子道不同不相為謀豈謂是邪李
其無為自化清靜自正

孔子死之后百二十九年。而史记周太史儋见秦献公曰。始秦与周合而离。离五百岁而复合。合七十岁而霸王者出焉。或曰儋即老子。或曰非也。世莫知其然否。老子。隐君子也。老子之子名宗。宗为魏将。封于假干。宗子注。注子宫。宫玄孙假。假仕于汉孝文帝。而假之子解为胶西王卬太傅。因家于齐焉。世之学老子者则绌儒学。儒学亦绌老子。道不同。不相为谋。岂谓是邪。李耳无为自化。清静自正。

嘉靖戊戌六月十有九日為
北山鍊師補書此傳於是余年六十有九
矣歐陽公嘗言夏月據案作書可以消暑
忘勞照余揮汗秖覺煩苦爾豈公自
有所樂也是日午後微雨稍涼但苦窓暗
故首尾濃纖不類不覺觀者之誚云徵明
識

嘉靖戊戌六月十有九日。为北山炼师补书此传。于是余年六十有九矣。欧阳公尝言。夏月据案作书。可以消暑忘劳。然余挥汗执笔。只觉烦苦尔。岂公自有所乐也。是日午后。微雨稍凉。但苦窗暗。故首尾浓纤不类。不觉观者之诮云。徵明识。

離騷經

帝高陽之苗裔兮，朕皇考曰伯庸。庚寅吾以降，皇覽揆余於曰正則兮，字余曰靈均。紛吾既有此內美兮，又重之以脩能。扈江離與辟芷兮，紉秋蘭以為佩。汨余若將弗及兮，恐年歲之不吾與。朝搴阰之木蘭兮，夕攬中洲之宿莽。日月忽其不淹兮，春與秋其代序。惟草木之零落兮，恐美人之遲暮。不撫壯而棄穢兮，何不改乎此度也。乘騏驥以馳騁兮，來吾道夫先路。昔三后之純粹兮，固眾芳之所在。雜申椒與菌桂兮，豈惟紉夫蕙茝。彼堯舜之

离骚经九歌卷

离骚经。帝高阳之苗裔兮。朕皇考曰伯庸。摄提贞于孟陬兮。惟庚寅吾以降。皇览揆余于初度兮。肇锡余以嘉名。名余曰正则兮。字余曰灵均。纷吾既有此内美兮。又重之以修能。扈江离与辟芷兮。纫秋兰以为佩。汨余若将弗及兮。恐年岁之不吾与。朝搴阰之木兰兮。夕揽中洲之宿莽。日月忽其不淹兮。春与秋其代序。惟草木之零落兮。恐美人之迟暮。不抚壮而弃秽兮。何不改乎此度也。乘骐骥以驰骋兮。来吾道夫先路。昔三后之纯粹兮。固众芳之所在。杂申椒与菌桂兮。岂惟纫夫蕙茝。彼尧舜之

耿介兮既遵道而得路何桀纣之昌被兮夫惟捷径以窘步惟党人之偷乐兮路幽昧以险隘岂余身之惮殃兮恐皇舆之败绩忽奔走以先后兮及前王之踵武荃不揆余之中情兮反信谗而齌怒余固知謇謇之为患兮余忍而不能舍也指九天以为正兮夫惟灵修之故也曰黄昏以为期羌中道而改路初既与余成言兮后悔遁而有它余既不难夫离别兮伤灵修之数化余既滋兰之九畹兮又树蕙之百亩畦留夷与揭车兮杂杜蘅与芳芷冀枝叶之峻茂兮愿俟时乎吾将刈虽萎绝其亦何伤兮哀众芳之芜秽

耿介兮。既遵道而得路。何桀纣之昌被兮。夫惟捷径以窘步。惟党人之偷乐兮。路幽昧以险隘。岂余身之惮殃兮。恐皇舆之败绩。忽奔走以先后兮。及前王之踵武。荃不揆余之中情兮。反信谗而齌怒。余固知謇謇之为患兮。余忍而不能舍也。指九天以为正兮。夫惟灵修之故也。曰黄昏以为期。羌中道而改路。初既与余成言兮。后悔遁而有它。余既不难夫离别兮。伤灵修之数化。余既滋兰之九畹兮。又树蕙之百亩。畦留夷与揭车兮。杂杜蘅与芳芷。冀枝叶之峻茂兮。愿俟时乎吾将刈。虽萎绝其亦何伤兮。哀众芳之芜秽。众皆竞进而贪婪兮。凭不

厌乎求索。羌内恕己以量人兮。各兴心而嫉妒。忽驰骛以追逐兮。非余心之所急。老冉冉其将至兮。恐修名之不立。朝饮木兰之坠露兮。夕餐
秋菊之落英。苟余情其信姱以练要兮。长顑颔亦何伤。揽木根以结茝兮。贯薜荔之落蕊。矫菌桂以纫蕙兮。索胡绳之纚纚。謇吾法夫前修兮。非
世俗之所服。虽不周于今之人兮。愿依彭咸之遗则。长太息以掩涕兮。哀民生之多艰。余虽好修姱以鞿羁兮。謇朝谇而夕替。既替余以蕙纕兮。
又申之以揽茝。亦余心之所善兮。虽九死其犹未悔。怨灵修之浩荡兮。终不察夫民心。众女嫉余之蛾眉兮。谣诼谓余以

厥乎求索羌内恕巳以量人兮各兴心而嫉妒忽驰骛
以追逐兮非余心之所急老冉冉其将至兮恐修名之
不立朝饮木兰之坠露兮夕餐秋菊之落英苟余情其
信姱以练要兮长顑颔亦何伤揽木根以结茝兮贯薜
荔之落蕊矫菌桂以纫蕙兮索胡绳之纚纚謇吾法夫
前修兮非世俗之所服虽不周于今之人兮愿依彭咸
之遗则长太息以掩涕兮哀民生之多艰余虽好修姱
以鞿羁兮謇朝谇而夕替既替余以蕙纕兮又申之以
揽茝亦余心之所善兮虽九死其犹未悔怨灵修之浩
荡兮终不察夫民心众女嫉余之蛾眉兮谣诼谓余以

善淫固時俗之工巧兮偭規矩而改錯背繩墨以追曲
兮競周容以為度忳鬱邑余侘傺兮吾獨窮困乎此時
也寧溘死而流亡兮余不忍為此態也鷙鳥之不群兮
自前世而固然何方圜之能周兮夫孰異道而相安屈
心而抑志兮忍尤而攘詬伏清白以死直兮固前聖之
所厚悔相道之不察兮延佇乎吾將反回朕車以復路
兮及行迷之未遠步余馬於蘭皋兮馳椒丘且焉止息
進不入以離尤兮退將復脩吾初服製芰荷以為衣兮
集芙蓉以為裳不吾知其亦已兮苟余情其信芳高余
冠之岌岌兮長余佩之陸離芳與澤其雜糅兮惟昭質

善淫。固時俗之工巧兮。偭規矩而改錯。背繩墨以追曲兮。競周容以為度。忳鬱邑余侘傺兮。吾獨窮困乎此時也。寧溘死而流亡兮。余不忍為此態也。

鷙鳥之不群兮。自前世而固然。何方圜之能周兮。夫孰異道而相安。屈心而抑志兮。忍尤而攘詬。伏清白以死直兮。固前聖之所厚。悔相道之不察兮。

延佇乎吾將反。回朕車以復路兮。及行迷之未遠。步余馬于蘭皋兮。馳椒丘且焉止息。進不入以離尤兮。退將復修吾初服。制芰荷以為衣兮。

集芙蓉以為裳。不吾知其亦已兮。苟余情其信芳。高余冠之岌岌兮。長余佩之陸離。芳與澤其雜糅兮。惟昭質

其犹未亏。忽反顾以游目兮。将往观乎四荒。佩缤纷其繁饰兮。芳菲菲其弥章。民生各有所乐兮。余独好修以为常。虽体解吾犹未变兮。非余心之可惩。女嬃之婵媛兮。申申其詈余。曰鲧婞直以亡身兮。终然夭乎羽之野。汝何博謇而好修兮。纷独有此姱节。薋菉葹以盈室兮。判独离而不服。众不可户说兮。孰云察余之中情。世并举而好朋兮。夫何茕独而不余听。依前圣以节中兮。喟凭心而历兹。济沅湘以南征兮。就重华而陈词。启九辩与九歌兮。夏康娱以自纵。不顾难以图后兮。五子用失乎家巷。羿淫游以佚田兮。又好射夫封狐。国乱流其鲜

其猶未虧忽反顧以遊目兮將往觀乎四荒佩繽紛其
繁飾兮芳菲菲其彌章民生各有所樂兮余獨好修以
為常雖體解吾猶未變兮豈余心之可懲女嬃之嬋媛
兮申申其詈余曰鯀婞直以亡身兮終然夭乎羽之野
汝何博謇而好修兮紛獨有此姱節薋菉葹以盈室兮
判獨離而不服眾不可戶說兮孰云察余之中情世並
翠而好朋兮夫何筊獨而不余聽依前聖以節中兮喟
憑心而歷茲濟沅湘以南征兮就重華而陳詞啟九辯
與九歌兮夏康娛以自縱不顧難以圖後兮五子用失
乎家巷羿淫游以佚田兮又好射夫封狐國亂流其鮮

74

終兮淀又貪夫厥家溰身被於強圉兮縱欲殺而不忍
日康娛以自忘兮厥首用夫顛隕夏桀之常違兮乃遂
焉而逢殃右辛之菹醢兮殷宗用之不長湯禹嚴而祇
敬兮周論道而莫差舉賢才而授能兮脩繩墨而不頗
皇天無私阿兮覽民德焉錯輔夫維聖哲以茂行兮苟
得用此下土瞻前而顧後兮相觀民之計極夫孰非義
而可用兮孰非善而可服阽余身而危死節兮覽余初
其猶未悔不量鑿而正枘兮固前脩以菹醢曾歔欷余
鬱邑兮哀朕時之不當攬茹蕙以掩涕兮沾余襟之浪
浪跪敷衽以陳辭兮耿吾既得此中正兮駟玉虬以乘鷖

终兮。淀又贪夫厥家。浇身被于强圉兮。纵欲杀而不忍。日康娱以自忘兮。厥首用夫颠陨。夏桀之常违兮。乃遂焉而逢殃。殷宗用之不长。汤禹严而祇敬兮。周论道而莫差。举贤才而授能兮。修绳墨而不颇。皇天无私阿兮。览民德焉错辅。夫维圣哲以茂行兮。苟得用此下土。瞻前而顾后兮。相观民之计极。夫孰非义而可用兮。孰非善而可服。阽余身而危死节兮。览余初其犹未悔。不量凿而正枘兮。固前修以菹醢。曾歔欷余郁邑兮。哀朕时之不当。揽茹蕙以掩涕兮。沾余襟之浪浪。跪敷衽以陈辞兮。耿吾既得此中正。驷玉虬以乘鹥

兮。溘埃风余上征。朝发轫于苍梧兮。夕余至乎县圃。欲少留此灵琐兮。日忽忽其将暮。吾令羲和弭节兮。望崦嵫而未迫。路曼曼其修远兮。吾将上下而求索。饮余马于咸池兮。总余辔乎扶桑。折若木以拂日兮。聊逍遥以相羊。前望舒使先驱兮。后飞廉使奔属。鸾凰为余前戒兮。雷师告余以未具。吾令凤凰飞腾兮。继之以日夜。飘风屯其相离兮。率云霓而来御。纷总总其离合兮。斑陆离其上下。吾令帝阍开关兮。倚阊阖而望予。时暧暧其将罢兮。结幽兰以延伫。世溷浊而不分兮。好蔽美而嫉妒。朝吾将济于白水兮。登阆风而绁马。忽反顾以流涕

兮溘埃风余上征朝发轫于苍梧兮夕余至乎县圃欲少留此灵琐兮日忽忽其将暮吾令羲和弭节兮望崦嵫而未迫路曼曼其脩远兮吾将上下而求索饮余马于咸池兮总余辔乎扶桑折若木以拂日兮聊逍遥以相羊前望舒使先驱兮后飞廉使奔属鸾凰为余前戒兮雷师告余以未具吾令凤凰飞腾兮继之以日夜飘风屯其相离兮率云霓而来御纷总总其离合兮斑陆离其上下吾令帝阍开关兮倚阊阖而望予时暧暧其将罢兮结幽兰以延伫世溷浊而不分兮好蔽美而嫉妒朝吾将济于白水兮登阆风而绁马忽反顾以流涕

兮。哀高丘之无女。溘吾游此春宫兮。折琼枝以继佩。乃荣华之未落兮。相下女之可诒。吾令丰隆乘云兮。求宓妃之所在。解佩纕以结言兮。吾令蹇修以为理。纷总总其离合兮。忽纬繣其难迁。夕归次于穷石兮。朝濯发乎洧盘。保厥美以骄敖兮。日康娱以淫游。虽信美而亡礼兮。来违弃而改求。览相观于四极兮。周流乎天余乃下。望瑶台之偃蹇兮。见有娀之佚女。吾令鸩为媒兮。鸩告余以不好。雄鸠之鸣逝兮。余犹恶其佻巧。心犹豫而狐疑兮。欲自适而不可。凤凰既受诒兮。恐高辛之先我。欲远集而无所止兮。聊浮游以逍遥。及少康之未家兮。留

有虞之二姚。理弱而媒拙兮。恐导言之不固。世溷浊而嫉贤兮。好蔽善而称恶。闺中既邃远兮。哲王又不寤。怀朕情而不发兮。余焉能忍与此终古。

索藑茅以筳篿兮。命灵氛为余占之。曰两美其必合兮。孰信修而慕之。思九州之博大兮。岂惟是其有女。曰勉远逝而无狐疑兮。孰求美而释女。

何所独无芳草兮。尔何怀乎故宇。世幽昧以眩曜兮。孰云察余之善恶。民好恶其不同兮。惟此党人其独异。户服艾以盈要兮。谓幽兰兮不可佩。

览察草木其犹未得兮。岂理美之能当。苏粪壤以充帏兮。谓申椒其不芳。欲从灵氛之吉占兮。心犹豫而狐疑。巫咸

有虞之二姚理弱而媒拙兮恐导言之不固世溷浊而媒贤兮好蔽善而称恶闺中既邃远兮哲王又不寤怀朕情而不发兮余焉能忍与此终古索藑茅以筳篿兮命灵氛为余占之曰两美其必合兮孰信修而慕之思九州之博大兮岂惟是其有女曰勉远逝而无狐疑兮孰求美而释女何所独无芳草兮尔何怀乎故宇世幽昧以眩曜兮孰云察余之善恶民好恶其不同兮惟此党人其独异户服艾以盈要兮谓幽兰兮不可佩览察草木其犹未得兮岂理美之能当苏粪壤以充帏兮谓申椒其不芳欲从灵氛之吉占兮心犹豫而狐疑巫咸

将夕降兮。怀椒糈而要之。百神翳其备降兮。九嶷缤其并迎。皇剡剡其扬灵兮。告余以吉故。曰勉升降以上下兮。求矩矱之所同。汤禹俨而求合兮。

挚咎繇而能调。苟中情其好修兮。又何必用夫行媒。说操筑于傅岩兮。武丁用而不疑。吕望之鼓刀兮。遭周文而得举。宁戚之讴歌兮。齐桓闻以该辅。

及年岁之未晏兮。时亦犹其未央。恐鹈鴃之先鸣兮。使夫百草为之不芳。何琼佩之偃蹇兮。众薆然而蔽之。惟此党人之不谅兮。恐嫉妒而折之。

时缤纷以变易兮。又何可以淹留。兰芷变而不芳兮。荃蕙化而为茅。何昔日之芳草兮。今直为此萧艾也。岂其

有它故兮。莫好修之害也。余以兰为可恃兮。羌亡实而容长。委厥美以从俗兮。苟得列乎众芳。椒专佞以慢慆兮。樧又欲充夫佩帏。既干进而务入兮。又何芳之能祗。固时俗之从流兮。又孰能无变化。览椒兰其若兹兮。又况揭车与江离。惟兹佩其可贵兮。委厥美而历兹。芳菲菲而难亏兮。芬至今犹未沫。和调度以自娱兮。聊浮游而求女。及余饰之方壮兮。周流观乎上下。灵氛既告余以吉占兮。历吉日乎吾将行。折琼枝以为羞兮。精琼靡以为粻。为余驾飞龙兮。杂瑶象以为车。何离心之可同兮。吾将远逝以自疏。邅吾道夫昆仑兮。路修远以周流。

有它故兮莫好修之害也余以兰为可恃兮羌亡实而容长委厥美以从俗兮苟得列乎众芳椒专佞以慢慆兮樧又欲充夫佩帏既干进而务入兮又何芳之能祗固时俗之从流兮又孰能无变化览椒兰其若兹兮又况揭车与江离惟兹佩其可贵兮委厥美而历兹芳菲菲而难亏兮芬至今犹未沫和调度以自娱兮聊浮游而求女及余饰之方壮兮周流观乎上下灵氛既告余以吉占兮历吉日乎吾将行折琼枝以为羞兮精琼靡以为粻为余驾飞龙兮杂瑶象以为车何离心之可同兮吾将远逝以自疏邅吾道夫昆仑兮路修远以周流

揚雲霓之晻藹兮。鳴玉鸞之啾啾。朝發軔於天津兮。夕余至乎西極。鳳凰翼其承旂兮。高翱翔之翼翼。忽吾行此流沙兮。遵赤水而容與。麾蛟龍以梁津兮。詔西皇使涉余。路脩遠以多艱兮。騰眾車使逕待。路不周以左轉兮。指西海以為期。屯余車其千乘兮。齊玉軑而並馳。駕八龍之婉婉兮。載雲旗之委蛇。抑志而弭節兮。神高馳之邈邈。奏九歌而舞韶兮。聊假日以媮樂。陟升皇之赫戲兮。忽臨睨夫舊鄉。僕夫悲余馬懷兮。蜷局顧而不行。亂曰。已矣哉。國無人莫我知兮。又何懷乎故都。既莫足與為美政兮。吾將從彭咸之所居。

扬云霓之晻霭兮。鸣玉鸾之啾啾。朝发轫于天津兮。夕余至乎西极。凤凰翼其承旗兮。高翱翔之翼翼。忽吾行此流沙兮。遵赤水而容与。麾蛟龙以梁津兮。诏西皇使涉余。路修远以多艰兮。腾众车使径待。路不周以左转兮。指西海以为期。屯余车其千乘兮。齐玉轪而并驰。驾八龙之婉婉兮。载云旗之委蛇。抑志而弭节兮。神高驰之邈邈。奏九歌而舞韶兮。聊假日以媮乐。陟升皇之赫戏兮。忽临睨夫旧乡。仆夫悲余马怀兮。蜷局顾而不行。乱曰。已矣哉。国无人莫我知兮。又何怀乎故都。既莫足与为美政兮。吾将从彭咸之所居。

九歌

右東皇太乙

吉日兮辰良　穆將愉兮上皇　撫長劍兮玉珥　璆鏘鳴兮
琳琅　瑤席兮玉瑱　盍將把兮瓊芳　蕙肴蒸兮蘭藉　奠桂
酒兮椒漿　揚枹兮拊鼓　疏緩節兮安歌　陳竽瑟兮浩倡
靈偃蹇兮姣服　芳菲菲兮滿堂　五音紛兮繁會　君欣欣
兮樂康

右雲中君

浴蘭湯兮沐芳　華采衣兮若英　靈連蜷兮既留　爛昭昭
兮未央　蹇將憺兮壽宮　與日月兮齊光　龍駕兮帝服　聊
翱遊兮周章　靈皇皇兮既降　猋遠舉兮雲中覽冀州兮

九歌。右东皇太乙。吉日兮辰良。穆将愉兮上皇。抚长剑兮玉珥。璆锵鸣兮琳琅。瑶席兮玉瑱。盍将把兮琼芳。蕙肴蒸兮兰藉。奠桂酒兮椒浆。扬枹兮拊鼓。疏缓节兮安歌。陈竽瑟兮浩倡。灵偃蹇兮姣服。芳菲菲兮满堂。五音纷兮繁会。君欣欣兮乐康。右云中君。浴兰汤兮沐芳。华采衣兮若英。灵连蜷兮既留。烂昭昭兮未央。蹇将憺兮寿宫。与日月兮齐光。龙驾兮帝服。聊翱游兮周章。灵皇皇兮既降。猋远举兮云中。览冀州兮

有餘橫四海兮焉窮思夫君兮太息極勞心兮忡忡

右湘君

君不行兮夷猶蹇誰留兮中洲美要眇兮宜脩沛吾乘兮桂舟令沅湘兮無波使江水兮安流望夫君兮未來吹參差兮誰思駕飛龍兮北征邅吾道兮洞庭薜荔柏兮蕙綢蓀橈兮蘭旌望涔陽兮極浦橫大江兮揚靈靈兮未極女嬋媛兮為余太息橫流涕兮潺湲隱思君兮陫側桂櫂兮蘭枻斲冰兮積雪采薜荔兮水中搴芙蓉兮木末心不同兮媒勞恩不甚兮輕絕石瀨兮淺淺飛龍兮翩翩交不忠兮怨長期不信兮告余以不閒罍

有余。横四海兮焉穷。思夫君兮太息。极劳心兮忡忡。右湘君。君不行兮夷犹。蹇谁留兮中洲。美要眇兮宜脩。沛吾乘兮桂舟。令沅湘兮无波。使江水兮安流。望夫君兮未来。吹参差兮谁思。驾飞龙兮北征。邅吾道兮洞庭。薜荔柏兮蕙绸。苏桡兮兰旌。望涔阳兮极浦。横大江兮扬灵。扬灵兮未极。女婵媛兮为余太息。横流涕兮潺湲。隐思君兮陫侧。桂櫂兮兰枻。斲冰兮积雪。采薜荔兮水中。搴芙蓉兮木末。心不同兮媒劳。恩不甚兮轻绝。石濑兮浅浅。飞龙兮翩翩。交不忠兮怨长。期不信兮告余以不闲。罍

騁騖兮江皋夕弭節兮北渚鳥次兮屋上水周兮堂下捐余玦兮江中遺余佩兮澧浦采芳洲兮杜若將以遺兮下女時不可兮再得聊逍遙兮容與

右湘君

帝子降兮北渚目眇眇兮愁余裊裊兮秋風洞庭波兮木葉下登白蘋兮騁望與佳期兮夕張鳥何萃兮蘋中罾何為兮木上沅有芷兮澧有蘭思公子兮未敢言恍惚兮遠望觀流水兮潺湲麋何食兮庭中蛟何為兮水裔朝馳余馬兮江皋夕濟兮西澨聞佳人兮召予將騰駕兮偕逝築室兮水中葺之兮荷蓋蓀壁兮紫壇擖芳

騁騖兮江皋。夕弭節兮北渚。鳥次兮屋上。水周兮堂下。捐余玦兮江中。遺余佩兮澧浦。采芳洲兮杜若。將以遺兮下女。時不可兮再得。聊逍遙兮容與。

右湘夫人。帝子降兮北渚。目眇眇兮愁余。裊裊兮秋風。洞庭波兮木葉下。登白蘋兮騁望。與佳期兮夕張。鳥何萃兮蘋中。罾何為兮木上。沅有芷兮澧有蘭。思公子兮未敢言。恍惚兮遠望。觀流水兮潺湲。麋何食兮庭中。蛟何為兮水裔。朝馳余馬兮江皋。夕濟兮西澨。聞佳人兮召予。將騰駕兮偕逝。築室兮水中。葺之兮荷蓋。蓀壁兮紫壇。擖芳

椒兮盈堂。桂棟兮蘭橑。辛夷楣兮藥房。罔薜荔兮爲帷。擗蕙櫋兮既張。白玉兮爲鎮。疏石蘭兮爲芳。芷葺兮荷屋。繚之兮杜衡。合百草兮實庭。建芳馨兮廡門。九嶷繽兮並迎。靈之來兮如雲。捐余袂兮江中。遺余褋兮澧浦。搴汀洲兮杜若。將以遺兮遠者。時不可兮驟得。聊逍遙兮容與。

右大司命

廣開兮天門。紛吾乘兮玄雲。令飄風兮先驅。使凍雨兮洒塵。君回翔兮以下。逾空桑兮從女。紛總總兮九州。何壽夭兮在予。高飛兮安翔。乘清氣兮御陰陽。吾與君兮

椒兮盈堂。桂栋兮兰橑。辛夷楣兮药房。罔薜荔兮为帷。擗蕙櫋兮既张。白玉兮为镇。疏石兰兮为芳。芷葺兮荷屋。缭之兮杜衡。合百草兮实庭。建芳馨兮庑门。九嶷缤兮并迎。灵之来兮如云。捐余袂兮江中。遗余褋兮澧浦。搴汀洲兮杜若。将以遗兮远者。时不可兮骤得。聊逍遥兮容与。

右大司命。广开兮天门。纷吾乘兮玄云。令飘风兮先驱。使冻雨兮洒尘。君回翔兮以下。逾空桑兮从女。纷总总兮九州。何寿夭兮在予。高飞兮安翔。

乘清气兮御阴阳。吾与君兮

斋速。道帝之兮九坑。灵衣兮披披。玉佩兮陆离。壹阴兮壹阳。众莫知兮余所为。折疏麻兮瑶华。将以遗兮离居。老冉冉兮既极。不浸近兮愈疏。乘龙兮辚辚。高驰兮冲天。结桂枝兮延伫。羌愈思兮愁人。愁人兮奈何。愿若今兮无亏。固人命兮有常。孰离合兮可为。右少司命。秋兰兮靡芜。罗生兮堂下。绿叶兮素枝。芳菲菲兮袭余。夫人兮自有美子。荪何以兮愁苦。秋兰兮青青。绿叶兮紫茎。满堂兮美人。忽独与余兮目成。入不言兮出不辞。乘回风兮载云旗。悲莫悲兮生别离。乐莫乐兮新相知。

齋速道帝之兮九阮靈衣兮披披玉佩兮陸離壹陰兮
壹陽眾莫知兮余所為折疏麻兮瑤華將以遺兮離居
老冉冉兮既極不寖近兮愈疏乘龍兮轔轔高馳兮冲
天結桂枝兮延佇羌愈思兮愁人兮愁人兮奈何顧若今
兮無虧固人命兮有常孰離合兮可為
右少司命
秋蘭兮靡蕪羅生兮堂下綠葉兮素枝芳菲菲兮襲余
夫人兮自有美子蓀何以兮愁苦秋蘭兮青青綠葉兮
紫莖滿堂兮美人忽獨與余兮目成入不言兮出不辭
乘回風兮載雲旗悲莫悲兮生別離樂莫樂兮新相知

荷衣兮蕙帶儵而來兮忽而逝夕宿兮帝郊君誰須兮雲之際與女遊兮九河衝風至兮水揚波與女沐兮咸池晞女髮兮陽之阿望美人兮未來臨風兮浩歌孔蓋芳翠旌登九天兮撫彗星竦長劍兮擁幼艾荃獨宜兮為民正

右東君

墩將出兮東方照吾檻兮扶桑撫余馬兮安驅夜皎皎兮既明駕龍輈兮乘雷載雲旗兮委蛇長太息兮將上心低佪兮顧懷羌聲兮娛人觀者憺兮忘歸緪瑟兮交鼓簫鐘兮瑤簧鳴鷈兮吹竽思靈保兮賢姱翾飛兮

荷衣兮蕙带。儵而来兮忽而逝。夕宿兮帝郊。君谁须兮云之际。与女游兮九河。冲风至兮水扬波。与女沐兮咸池。晞女发兮阳之阿。望美人兮未来。临风怳兮浩歌。孔盖兮翠旌。登九天兮抚彗星。竦长剑兮拥幼艾。荃独宜兮为民正。右东君。墩将出兮东方。照吾槛兮扶桑。抚余马兮安驱。夜皎皎兮既明。驾龙辀兮乘雷。载云旗兮委蛇。长太息兮将上。心低佪兮顾怀。羌角声兮娱人。观者憺兮忘归。緪瑟兮交鼓。箫钟兮瑶虡。鸣鹪兮吹竽。思灵保兮贤姱。翾飞兮

翠曾。展诗兮会舞。应律兮合节。灵之来兮蔽日。青云衣兮白霓裳。举长矢兮射天狼。操余弧兮反沦降。援北斗兮酌桂浆。撰余辔兮高驰翔。杳冥冥兮以东行。右河伯。与女游兮九河。冲风起兮水横波。乘水车兮荷盖。驾两龙兮骖螭。登昆仑兮四望。心飞扬兮浩荡。日将暮兮怅忘归。惟极浦兮寤怀。鱼鳞屋兮龙堂。紫贝阙兮朱宫。灵何为兮水中。乘白鼋兮逐文鱼。与女游兮河之渚。流澌纷兮将来。子交手兮东行。送美人兮南浦。波滔滔兮来迎。鱼鳞鳞兮媵予。

翠曾展詩兮會舞應律兮合節靈之来兮蔽日青雲衣
兮白霓裳舉長矢兮射天狼操余弧兮反淪降援北斗
兮酌桂漿撰余轡兮高馳翔杳冥冥兮以東行
右河伯
與女遊兮九河衝風起兮水横波乘水車兮荷蓋駕兩
龍兮驂螭登崑崙兮四望心飛揚兮浩蕩日將暮兮悵
忘歸惟極浦兮寤懷魚鱗屋兮龍堂紫貝闕兮朱宮靈
何為兮水中乘白鼋兮逐文魚與女遊兮河之渚流澌
紛兮將来子交手兮東行送美人兮南浦波滔滔兮来
迎魚鱗鱗兮媵予

右山鬼。若有人兮山之阿。被薜荔兮带女萝。既含睇兮又宜笑。子慕予兮善窈窕。乘赤豹兮从文狸。辛夷车兮结桂旗。被石兰兮带杜衡。折芳馨兮遗所思。余处幽篁兮终不见天。路险难兮独后来。表独立兮山之上。云容容兮而在下。杳冥冥兮羌昼晦。东风飘飘兮神灵雨。留灵修兮憺忘归。岁既晏兮孰华予。采三秀兮于山间。石磊磊兮葛蔓蔓。怨公子兮怅忘归。君思我兮不得闲。山中人兮芳杜若。饮石泉兮荫松柏。君思我兮然疑作。雷填填兮雨冥冥。猿啾啾兮狖夜鸣。风飒飒兮木萧萧兮。思公子

兮徒離憂
右國殤
操吳戈兮被犀甲車錯轂兮短兵接旌蔽日兮敵若雲
矢交墜兮士爭先淩余陣兮躐余行左驂殪兮右刃傷
霾兩輪兮縶四馬援玉枹兮擊鳴鼓天時墜兮威靈怒
嚴殺盡兮棄原野出不入兮往不反平原忽兮路超遠
帶長劍兮挾秦弓首雖離兮心不懲誠既勇兮又以武
終剛強兮不可淩身既死兮神以靈魂魄毅兮為鬼雄
右禮魂
盛禮兮會鼓傳芭兮代舞姱女倡兮容與春蘭兮秋菊

兮徒离忧。右国殇。操吴戈兮被犀甲。车错毂兮短兵接。旌蔽日兮敌若云。矢交坠兮士争先。凌余阵兮躐余行。左骖殪兮右刃伤。霾两轮兮絷四马。援玉枹兮击鸣鼓。天时坠兮威灵怒。严杀尽兮弃原野。出不入兮往不反。平原忽兮路超远。带长剑兮挟秦弓。首虽离兮心不惩。诚既勇兮又以武。终刚强兮不可凌。身既死兮神以灵。魂魄毅兮为鬼雄。右礼魂。盛礼兮会鼓。传芭兮代舞。姱女倡兮容与。春兰兮秋菊。

長無絶兮終古

長無絶兮終古。嘉靖壬子春三月既望。余習静於停雲舘逬謝諸事。檢笥中得懷梅茂學素紙。屬書離騷九歌久矣。小窻茶熟香濃墨和神清漫録一過昔王荆公甞選唐詩謂費日力可惜余之為此豈特可惜而已哉書以識愧徵明時年八十有三

长无绝兮终古。嘉靖壬子春三月既望。余习静于停云馆。迸谢诸事。检笥中得怀梅茂学素纸。属书离骚九歌久矣。小窗茶熟香浓。墨和神清。漫录一过。昔王荆公尝选唐诗。谓费日力可惜。余之为此岂特可惜而已哉。书以识愧。徵明时年八十有三。

盤谷叙

太行之陽有盤谷盤谷之間泉

甘而土肥草木叢茂居民鮮少

或曰謂其環兩山之間故曰盤

或曰是谷也宅幽而勢阻隱者

之所盤旋友人李愿居之愿

盘谷叙　盘谷叙。太行之阳有盘谷。盘谷之间。泉甘而土肥。草木丛茂。居民鲜少。或曰。谓其环两山之间。故曰盘。或曰。是谷也。宅幽而势阻。隐者之所盘旋。友人李愿居之。愿之

言曰人之稱大丈夫者我知之

矣利澤施於人名聲昭於時坐

於廟堂進退百而佐天子出令

其在外則樹旗旄羅弓矢武夫

前呵從者塞途供給之人各執

其夾道而疾馳喜有賞怒有刑

言曰。人之称大丈夫者。我知之矣。利泽施于人。名声昭于时。坐于庙朝。进退百。而佐天子出令。其在外。则树旗旄。罗弓矢。武夫前呵。从者塞途。

供给之人。各执其。夹道而疾驰。喜有赏。怒有刑。

才俊满前。道古今而誉盛德。入耳而不烦。曲眉丰颊。清声而便体。秀外而惠中。飘轻裾。翳长袖。粉白黛绿者。列屋而闲居。妒宠而负恃。争妍而取怜。大丈夫之遇知于天子。用力于当世者之

才俊满前道古今而誉盛德入

耳而不烦曲眉丰颊清声而便

体秀外而惠中飘轻裾翳长袖

粉白黛绿者列屋而闲居妒宠

而负恃争妍而取怜大丈夫之

遇知于天子用力于当世者之

為也吾非惡此而逃之是有命

焉不可幸而致也窮居而野處

升高而望遠坐茂樹以終日濯

清泉以自潔采於山美可茹釣

於水鮮可食起居無時維適之

安與其譽於前孰若無毀於其

为也。吾非恶此而逃之。是有命焉。不可幸而致也。穷居而野处。升高而望远。坐茂树以终日。濯清泉以自洁。采于山。美可茹。钓于水。鲜可食。

起居无时。惟适之安。与其誉于前。孰若无毁于其

後興其樂於身孰若無憂於其

心車服不維刀鋸不加理亂不

知黜陟不聞大丈夫之不遇於

時者之所為也我則行之伺候

於公卿之門奔走於刑勢之途

足將進而趑趄口欲言而囁嚅

后。与其乐于身。孰若无忧于其心。车服不维。刀锯不加。理乱不知。黜陟不闻。大丈夫之不遇于时者之所为也。我则行之。伺候于公卿之门。

奔走于刑势之途。足将进而趑趄。口欲言而嗫嚅。

處污穢而不羞。觸刑辟而誅戮。僥倖於萬一。老死而後止者。其於為人賢不肖何如也。昌黎韓愈聞其言而壯。與之酒而之為歌曰。盤之中。維子之宮。盤之土。維子之稼。盤之泉。可濯可湘。盤

之阻。谁争子所。窈而深。廓其有。绕而曲。如往而复。嗟盘之乐兮。乐且无央。虎豹远迹兮。蛟龙遁藏。鬼神守护兮。呵禁不祥。饮则食兮寿而康。

无不足兮奚所望。膏吾车兮秣吾马。从子于盘兮。终吾生以徜徉。徵明书时年八十有四。

之阻誰爭子所窈而深廓其有
繞而曲如往而復嗟盤之樂兮
樂且無央虎豹遠跡兮蛟龍遁藏鬼神守護兮呵禁不
祥飲則食兮壽而康無不足兮奚所望膏吾車兮秣吾馬
從子于盤兮終吾生以徜徉
吾生以徜徉
徵明書時年八十有四